Cronhammar
Værker

Cronhammar Værker

1988-1998

Skippershoved

Cronhammar Værker

1988-1998

© Forfatterne og Skippershoved 1998

Redaktion: Ingvar Cronhammar, Nina Hobolth og Jesper Laursen
Redaktionssekretariat: Nordjyllands Kunstmuseum
Oversættelse: Paula Hostrup-Jessen
Trykning: Poul Kristensen Grafisk Virksomhed A/s
Indbinding: Alfred Kristensens Bogbinderi, Holstebro
Repro: Reprohuset, Herning og Poul Kristensen
Skrift: Garamond 13 punkt
Papir: Arctic Silk 150 g.

Samtlige fotos er af Poul Ib Henriksen Fotografi, Århus,
bortset fra side 50 og 51: Bo Tengberg, København; side 58 og 59: Poul
Pedersen, Århus; side 60: Ole Steen, København; side 61, 99, 100, 101,
102, 103: Jens Lindhe, København; side 77: Nisse Pettersson, Stockholm;
side 106: Cary Markerink, Amsterdam; side 110 og 111: Torben Eskerud,
København; side 115: Makker Henriksen, København.
Bearbejdning af diasmateriale i paintbox af paintboxpilot Leif Sørensen,
Wiz Art, Odense: side 80, 81, 85, 112, 113, 114.
Portræt side 7: Mathew B. Brady, 1823-1896, portræt af Seth Kinman,
Hunter, 1864.
Tegninger: side 33 og 189: William Blake, »I want, I want«, 1793; side 36,
38, 40, 42, 44, 194, 196, 198, 200: Claude Nicolas Ledoux, plantegninger
til Museum 1792, fra bogen »Unpublished Projects, Berlin 1992.

ISBN 87-89224-44-2

Printed in Denmark

For støtte til bogens udgivelse takkes

Dronning Margrethe og Prins Henriks Fond
Ny Carlsbergfondet
Landsdommer V. Gieses Legat
Center for Dansk Billedkunst
Herning Kommune

INDHOLD · CONTENTS

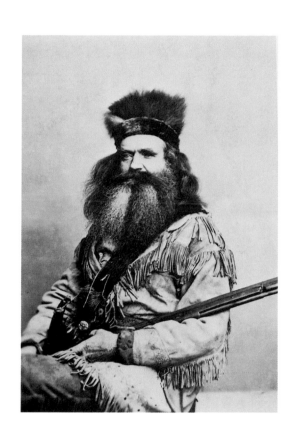

FORORD

In a symbol there is concealment –
and yet revelation.
Carlyle

Fra begyndelsen af 1970'erne har Ingvar Cronhammar banet sig vej i kunstlivet. Med base i Midtjylland satte hans kunst sig mærkbare spor op gennem 1980'erne. Værkerne voksede i kunstnerisk særegenhed og Ingvar Cronhammar blev synlig som en ener.

Fra slutningen af 80'erne og op igennem 90'erne vokser Ingvar Cronhammars værker i format og visionære proportioner. Konfronteret med disse udsagn går tanken tilbage i kunsthistorien og strejfer paralleller i megalomani og heroisk kraft som den italienske, visionære kunstner Piranesi, de utopiske franske arkitekter Ledoux og Boullée og de russiske konstruktivister. Der kan også trækkes en dansk parallel, nemlig til J. F. Willumsen.

I Nordjyllands Kunstmuseums magasiner ligger en model i gips til Willumsens »Store relief«. Det var et værk, Willumsen arbejdede med i Paris i 1890'erne, og de to gipsudkast (det første er på J. F. Willumsens Museum i Frederiksund, det andet som sagt i Aalborg) rummer vigtige elementer til forståelsen af det fuldførte værk, i sten, opsat på Statens Museum for Kunst i 1928, – senere nedtaget og nu udstillet i Frederikssund.

Selve tolkningen af »Det store Relief« rummer et interessant kunsthistorisk aspekt. I 1957 udkom Merete Bodelsens, i udstyr beskedne men i kunsthistorisk analyse frapperende, værk om »Willumsen i halvfemsernes Paris«. Heri udredes de litterære og filosofiske forudsætninger for Willumsens store relief, – de lå hos den af Merete Bodelsen benævnte »tredje mand« (ja, allusionen til Orson Welles film er med garanti ikke utilsigtet). Hvem var han? – Var der nogle, der vidste det, holdt de tand for tunge, – også Willumsen selv; men Merete Bodelsen udsagde navnet: Thomas Carlyle (1795-1881), engelsk forfatter og historieskriver. Som moralist og filosof var Carlyle blevet

taget til indtægt af nazismen som et forbillede for den antidemokratiske dyrkelse af »overmennesket«. Dette er ikke stedet at beskrive Carlyle nærmere, men et faktum er det, at Willumsen – efter 2. verdenskrig – fortrængte og fortiede denne litterære kilde til sin kunst. »Det store Relief« fascinerer som kunstværk dog stadig beskueren, også i sin gådefuldhed, selv når man ikke kender Carlyles illustrative tekst. Der er sket en fortrængning i den kunstneriske og kunsthistoriske perspektivering og forståelse af værket, som er affødt af det uudsigeligt frygtelige, – af verdenskrig, holocaust, rædsel og lidelser af ufatteligt omfang. Men Carlyle tilhører en helt anden tid, og hans betydning for europæisk ånds- og kunsthistorie er uomtvistelig.

Om hundrede år, når det næste århundrede er ved at rinde ud, og man ønsker at udforske, hvad der skete i Europa på tærskelen til et nyt årtusind, vil der uden tvivl sidde en forsker, hvis referenceramme er bred, og hvis indsigt i vor samtids kunst har distancens overblik. Det vil blive beskrevet, hvor i samtiden Ingvar Cronhammars afsæt til at lave værker af netop denne art har været; nødvendigheden af at indskrive en verdensforståelse i et kunstværk, hvis komplicerede magi rummer fravær og nærvær, kulde og varme, og hvis titel indrammer det umærkbare rum mellem selvspejling og selvforglemmelse, civilisation og drift, kultur og natur. Der vil måske vise sig en klarhed, – en forklaring – , der perspektiverer vor tids Europa, med ekstrem materialisme og dyrkelse af pænhedens egoisme. Ingvar Cronhammars kunst opfattes ikke sjældent som kold, hård og – ja, fascistisk. Vi burde vide bedre nu; da Willumsen i 1890'ernes Paris – sammen med Odilon Redon og Paul Gauguin – kastede sig over litterære værker som Carlyles »Palingenesia«, var det et billedkunstnerisk svar på en ny verdens opståen. Når Ingvar Cronhammar sidder i sin globale landsby i Hammerum Herred og surfer på det interkontinentale net, afspejler hans værker den tid og den omverden, der er vores nutid – vores virkelighed. Den kunstneriske trang til heroiske proportioner, voldsomme udtryksmidler og gådefuldhed deler Ingvar Cronhammar med Willumsen. Det er kun få billedkunstnere, der tør overskride grænsen mellem hverdag og heroisme, mellem patos og det patetiske. Ingvar Cronhammar tør.

Marts 1998 *Nina Hobolth*

10

Cronhammars skulpturer står i landskabet, som en iskold drøm.
De er varsler, fra en glemt eller en ufødt verden.
En anarkistisk poesi, imod facismens tilbagevendende, grusomme maske.
Cronhammar kæmper imod døden.

Christian Lemmerz

PORTEN – VARSLET – SCENEN

Cronhammar i det offentlige rum

Peter Laugesen

The Gate
Borderline Warrior
Fravær af Rødt
Elia
Interceptor
Syvende Søjle
Pioneer
Field of Honour
Fontaine Rouge
Stage
Vigilant
Well of Roses
Diamond Runner
Juggernaut
Call
Attack
Arc
Mirage
Camp Fire
Stealth
Crusader
Omen

Akse
Apollo
Rock
Udkrængningens Ly
Abyss
Terminal
Eye of the Shadow
Redfall
Kapel og Krematorium
Haze
Ballroom
Spisehus
Universitet
Chambre
Siegesmund
Ambassade
Kunstmuseum
Parkbænk
Parkbænk
Shine
Pavillon

Ingvar Cronhammar modtager sine værker så at sige
færdige direkte fra Gud på en af de tre telefoner,
han har i sit kombinerede bestyrelsesværelse og
atelier. Det er noget alle ved. Det har stået
på tryk både her og der. Det er ikke særlig væsentligt
eller interessant.

　　Det er derimod værkerne. Interessante i hvert
fald. Er de også væsentlige og hvordan og hvorfor?
THE GATE betyder porten. Den kan man gå ud af,
men man kan også gå ind. Hvad er det han gør?
Tilbage til Gauguin: Hvor kommer det fra, og
hvor skal det hen? Undskyld banaliteten, men
sådan er det. De store spørgsmål er banale. Sådan
bliver de alles, sådan bliver de ingens, sådan
står de frem og sådan går de bare deres vej ind
i ligegyldigheden, som er det felt, Cronhammars
værker præsenterer, repræsenterer, påkalder,
formørker, belyser, fremkalder og sletter.

　　Værker skriver jeg, men er der egentlig mere
end et? Værket. Processen og dens spor
her og der i rummet og tiden, hvor vi paraderer
vores privatheder?

16

LIGEGYLDIGHEDEN. Hvad så? Blabla. Sving den, magister! Hvordan forholder Cronhammars værk sig til socialiteten, sexualiteten, moderniteten, normaliteten? Blup, gurgl!

Selv om der ligesom antydes en slags knytning
til et religiøst univers,
selv om en vis moralsk tvivl, som hører hjemme der,
kan spores
– korset der godt vil udvikle hager er til stede
som en konstant mulighed i den kubiske symmetri,
mest tydeligt i forslaget til krematorium
ved Bispebjerg Hospital,
men altid til stede i kuben, altid en mulighed
hvor der er metrisk og symmetrisk orden,
tilstræbt som den altid er, kunstig
og derfor menneskelig –
selv om der altså igennem det felt kan spindes
tråde tilbage,
er Cronhammars værk ikke moralsk debatterende.

Det er båret af fascination. Det er fetichistisk.
Cronhammar er f. eks. ikke optaget af krig
og dermed krigens moralske modsætninger:
godt/ondt, rigtigt/forkert, sandhed/løgn eller
bare os/dem,
han er fascineret af soldaten, generalen, uniformen,
helten og hans dekorationer, maskineriet, vognen,
kanonen, kasketten.
Cronhammars værk er æstetisk. Det indeholder ingen
moralske spekulationer, ingen værdidomme. Eller –
det slipper dem løs. Det rører ikke ved dem.
Ligesom Cronhammar selv ikke rører ved sine værker,
før de er der.
Og det er proces. Processer: Foto, model,
monument.
Over hvad?

18

HVOR ER DET OFFENTLIGE RUM?

Man kan eje et kunstværk, men man kan ikke eje
kunst. Det kan imidlertid være svært at erkende,
at kunst findes, hvis ikke værkerne findes. Det
er dem, der indeholder, transmitterer eller
simpelthen gør kunst. På det er der bygget
en akademisk institution og et kommercielt
marked. Museer og auktionshuse. Siden happenings
brød ud i Amerika, siden situationisterne og
Fluxus, siden det gik op for kunstnerne en gang
til, at intet længere nogensinde kunne blive
som det sikkert heller aldrig havde været,
har kunstnerne på forskellige måder sat
institution og marked under kritisk debat. Deres
værker har ændret karakter, og de har bekriget
deres egen akademiske og kommercielle basis.
Selvfølgelig har institution og marked indrettet
sig efter det. Med den til enhver tid nødvendige
forsinkelse, der af og til næsten kan ligne et
forspring. Og traditionen er ikke brudt. Historien
er en anden, som den altid har været. Alting
er noget andet, og kunsten er den samme. Formerne
skifter. Det er en proces.

Cronhammars tradition og historie er den monumentale.
Hans disciplin er skulpturen, hvis felt er rummet
og dermed tiden. Fordi den sker i rum og tid og
kun kan opfattes i bevægelse – skulpturens bevægelse
eller beskuerens – stod den centralt i 1960'ernes
kunstneriske praksis og debat. Fordi den kan rumme
alt og altid sker nu.

Kunstscenen i 1960'erne var præget af opgør og
oprør. Maleri og skulptur blev erklæret døde.
Museerne blev kaldt mausolæer. På forskellige måder
blev der satset på det kunstneriske udtryk som
ren handling eller ide. Fænomenet værk skiftede
karakter. Pop-, minimal-, land- og koncept-kunst
er strategier fra dengang. Cronhammars værk
i 1980'erne og 90'erne forholder sig historisk
først og fremmest til den periodes kunst. Det er
altså ikke dybt i klassisk forstand. Det forholder
sig ikke direkte til hverken ægypterne, barokken
eller nyklassicismen, selv om det lader sig gøre
at foretage sammenligninger og se sammenhænge.
Man kan sammenligne alting med hvad som helst og
få sammenhænge ud af det. Sammenhængen er altid nu.
Cronhammar er en postmoderne concept-kunstner. Hans
egentlige værk er af åndelig karakter. Materielt
kan han vælge og vrage mellem skulpturelle elementer,
der i den traditionelle kunsthistorie betragtes
som hørende hjemme i forskellige perioder, på
forskellige af de udviklingstrin, der leder frem til
modernismen, hvorfra der ikke synes at være
nogen vej videre, i hvert fald ikke nogen logisk
vej. Det deraf følgende badutspring ind i det

irrationelle er selvfølgelig foregrebet af Dada
og surrealismen. Og af futurismen, hvis dyrkelse
af fart, maskinkraft og forskellige rums samtidighed
synes at have spillet en rolle for Cronhammar.
Det politiske, den sociale indignation og den
dermed forbundne revolutionære tilbøjelighed, der
ligeledes prægede futuristerne, dadaisterne, surrea-
listerne og deres efterfølgere i 1960'erne, har
ikke længere nogen klar placering i Cronhammars
værk. Han har altid været ekstremt subjektiv. Han
er for så vidt en visionær kunstner i rigtig
gammeldags forstand. Værkerne er ydre manifestationer
af indre syner. De er sat sammen som drømme gør. Måske
vil de fortælle noget, måske vil de ikke. Måske
leger de bare med den vågne bevidstheds elementer,
piller dem fra hinanden og sætter dem sammen igen
på måder, der for den vågne bevidsthed føles
tilfældige. Ikke helt tilfældige,
men tilfældige inden for de rammer, der sættes af drømmerens
vilje, lyst, erfaring og dygtighed i kunstværkets
form.

Cronhammar laver ikke kinetiske skulpturer, ikke
på den måde, med kædetrækket på THE GATE som en
undtagelse og ingen garanti for fremtiden. Men en
del af hans skulpturelle væsener eller objekter ser
ud, som om de havde bevæget sig eller ville komme
til det. Som om de er rejst fra et andet sted og
før eller senere vil rejse igen. Forsvinde. Det
gælder stort set den ene halvdel af Cronhammars
nyere værker. Den anden halvdel er en slags
modtagere, signaler: Her kan I lande. Vi er her
allerede. Der er noget immigration fra det ydre
rum over det. Eller emigration fra det indre.
Jeg skriver med vilje ikke »invasion«, for krig
og erobring interesserer ikke Cronhammar, kun
– som allerede nævnt – krigens og erobringens
rekvisitter. Deres tale. Det er ikke tilfældigt,
at et af objekterne hedder »Siegesmund«, sejrens
mund. Og de rumkrydsende gestalter er ikke så
fantastisk fremmede. De minder om biler, skibe og
campingvogne. Det er ikke uhyggeligt på den måde.
Det er først den eventuelle fortolkning, der kan
blive det. Uhyggen ligger i beskueren. Det er
altid tilskueren, der er uhyggelig. Og Cronhammar
er selv tilskuer. Han lader andre fremstille
sit værk. Han ser det først, når det er der. Kun
han selv ved, om det ligner. Og hvad det ligner.

BLOMSTEN OG CAMPINGVOGNEN

Måske skal jeg præsentere de samtalende først. ELIA er indtil videre kun en masse snak og skrift og fotografier af modeller. Det er en fuldstændig symmetrisk idé (Cronhammar løser det symmetriske problem ved at være symmetrisk). Fire tårne fanger lyn, mens en midtstillet mund med randomiserede mellemrum rækker en ildtunge ud af naturgasnettet. Den er projekteret til Herning, hvor den vil komme til at befinde sig i umiddelbar nærhed af et af den konceptuelle minimalismes mesterværker: Piero Manzonis jordsokkel. ELIA er en elektronisk følende blomst. Et dybt romantisk stykke tekno-natur.

PIONEER er den eneste af Cronhammars nyere kreationer, der er munter. PIONEER er lys. Knækket creme. Af form som en lodret stående halvcirkel med et virvar af ledninger under sin vandrette bug. Det er PIONEER's elektriske tarme. Der er lys på. Der er vinduer med rødt, som blod eller splat. PIONEER er romantisk. ELIA møder PIONEER i det romantiske. Det kender Cronhammar ikke noget til. Han har aldrig læst kunsthistorie, siger han. PIONEER er en forsker. En maskine af den slags, der gnasker sten på udvalgte planeter og sender direkte til reklamerne på TV. Men PIONEER sender kun de billeder hjem, hun selv vil. Både ELIA og PIONEER er udpræget kvindelige i deres væsen. De er mor og datter. PIONEER ved det måske ikke selv helt endnu. Hun er et barn. Det er barnet, der forsker. Barnet er nysgerrigt. Og inde i PIONEER bor der nogen. PIONEER er en camper.

»He felt the silent secret night coming in and watched the headlights of lumber trucks shake down the road, far off. He watched all the houses and the lights inside. The difference between the outside and the inside. He imagined all the people sitting inside. Warm. Talking. Reading. Knitting. Smoking. Drinking coffee and tea. He got up and walked through the field to the road. He flagged down a big truck and climbed aboard. »Where to?« the driver asked. The kid just stared. »How lonely can it get in a hole?« he thought.«

(Sam Shepard: HAWK MOON)

Og ELIA kalder fra verdenssjælens kontroltårn.
Hun kalder på sin svirrende unge, sin hvalp, sit
barn. Hun kalder på PIONEER:

Nedad nu i jordens skød,
fra lysets riger bort,
raser smertens gale stød
igennem tegnets port.
Vi skubber dødens båd fra land
for at nå frem til himlens strand.

Evig pris, du store nat,
for din blinde slummer.
Dag har os i heden sat
og visnet os med kummer.
Fremmed er os vindens sus,
vi vil hjem i faders hus.

Hvad skal vi med verden arm
og kærlighedens bly.
Bag os ældes verdens larm,
vi væmmes ved det ny.
Ensom står, bedrøvet tomt,
den, som fortid elsker fromt.

Fortid hvor i sansers lys
høje flammer brændte,
hvor faderhånd i saligt gys
mennesker genkendte.
Højt til sinds af enfolds væld
fra urtid spejled' vi os selv.

Fortid hvor som blomsters stand
gamle stammer stod,
hvor børn fra himmeriges land
kun døden længtes mod.
Hvor, skønt livet fristede,
dog mangt et hjerte bristede.

Fortid hvor i ungdoms glød
gud gav sig til kende,
og i elskovs årle død
det søde liv tog ende.
Angst og smerte er så svær,
derfor er han dobbelt kær.

Dig vi ser med længsel blind
i dunkle nat så bange.
Aldrig her i denne tid
bliver vi livets fange.
Hjem vi går til mørke stue
for hellig tid blot ret at skue.

Hvad holder vores hjemkomst hen
i hvilepauser lange.
De fanger os, igen, igen
og gør os ondt og bange.
I verdens grav er intet let,
når den er tom og hjertet mæt.

Hemmeligt som dødens kald
fra den søde borg
kommer som et ekkos skrald
en hilsen fra vor sorg.
Vi længes mod en elsket hånd
med længsels hele helligånd.

Ned nu til den søde brud,
den Jesus, vi har kær,
som et trøstens dæmringsbud
kom sorgens elskov her.
En drøm der løsner os af nød
og sænker os i faders skød.

Digtet er af den tyske romantiker Novalis, fra
HYMNER TIL NATTEN (After Hand 1998) i min over-
sættelse. Og PIONEER svarer. Hun kommer. Hun kommer
ind og ned imod Herning. Hun kommer ind over Gotland,
hvor Asger Jorn er begravet. Hun kommer hen over
OMEN.

Varslet skyder op fra Visby. Sytten meter op
i stål, glas og beton. En himmelstige som den,
William Blake rejste mod månen: I want, I want.
Og i havet under hende ligger porten, THE GATE.
Det sorte spøgelsesskib af stål, mahogni, filt,
lys og vand taler til hende fra sit hvalkranium.
Videre, siger det. Videre. Ned på scenen, ned på
Stage. Det er godt nok ikke lige Herning. Det
er i Odense. Det er træ, gummi, stål, olie og
halogen. Sagde du olie, siger PIONEER. Har du
læst Gaston Bachelard? THE GATE rasler med sin
kæde. »Så hør her«, siger PIONEER:

»Når vi studerer Edgar Allan Poe's værker får vi
altså et godt eksempel på den dialektik, der er så
nødvendig for sprogets virksomme liv, som Claude
Louis Estève har forstået det: »Hvis det er nødvendigt
i så høj grad som muligt at disobjektivere logikken
og videnskaben, er det som modvægt ikke mindre
uundværligt at disobjektivere vokabulæret og
syntaksen. I mangel af en sådan disobjektivering
af objekterne, i mangel af en sådan deformation
af de former, der giver os adgang til at se materien
under objektet, falder verden fra hinanden i
disparate ting, i ubevægelige og uvirksomme stumper,
i objekter der er fremmede for os selv. Sjælen
lider under en mangel på adgang til en materiel
forestillingsmulighed. Vandet, som grupperer billederne, hjælper fo-
restillingsevnen i dens
bestræbelse på disobjektivering og assimilation.

Det bidrager også med en slags syntaks, en fortsat
kæde af billeder, en blid bevægelse af billeder
der fjerner forankringen fra de drømmerier, der
knytter sig til objekterne. På den måde sætter
vandet som element i Edgar Poe's metapoetik et
enestående univers i bevægelse. Det symboliserer
en heraklitisme, der er langsom, blød og tavs
som olien. Vandet mærker der er en slags tab af
hurtighed, som er et tab af liv; det bliver en slags
plastisk formidler mellem livet og døden. Når man
læser Poe, forstår man dybere det mærkelige liv i
døde vande, og sproget lærer den mest forfærdelige
af syntakser, syntaksen i de ting der dør, i det
døende liv.«

Hold da kæft, siger ELIA. Det er jo fra »L'EAU
et les REVES«. Den har Cronhammar sgu aldrig
læst. Han har heller aldrig læst Poe. Han ringede
til mig for en uges tid siden, fordi han havde
siddet og zappet rundt på gulvet foran skærmen
og var snublet over et citat af ham, Poe altså,
i forteksterne til en film, han ikke gad se
alligevel. Han spurgte, om jeg vidste, hvor det
kom fra. Det gjorde jeg ikke.

Ja, siger PIONEER. Nu lander jeg på torvet, foran
skolen, på hospitalet, i kapellet og på ambassaden.
Her bliver det klassiske romantisk. Det er altid
nyt og har altid været her før. Det er sjælen, der
får tøj på. Det sker i museerne. Det kommer mig
i møde. Jeg ved ikke, hvad det er. Det er kaotisk.
Ordenen er tilkæmpet. Masken passer ikke.
Det er en anden skole. Det er et andet torv. Det
er et andet museum. Det er et andet hospital og
en anden død. Det er en anden ambassade. Det er...
det er...det er DET OFFENTLIGE RUM. Sponsor please.

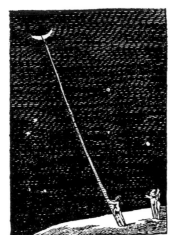

I want! I want!

TUNG BLANDT ELSKELIGE SVANER

Poul Ingemann

Når ting står stille, ses skind, skruer, bolte og knoglesplinter tydeligt, det er der ikke noget at gøre ved. Men man kan dog sætte så megen strøm til, at de accelererer over i andre tidsdimensioner, så selv det mest forkrøblede ses som den fineste perlemor. Det vanskelige består i at tune sine redskaber lige netop så præcist, at de, som hjulet i fart, snart kører tilbage og snart frem og opleves som om, der i den samme materie er to fremtrædelsesformer, dels karetens skarpe kontur mod landskabet, dels hjulenes spøgelsesagtige forsvinden over i det fremmede. Hvis der køres rigtig stærkt, så ved vi jo fra film, hvorledes hud og kød er på nippet til at glide af. Bare en lille hastighedsforøgelse og man sidder tilbage som skelet. Der er ikke noget at sige til, at Cronhammar er så påpasselig med at justere motorerne i vognparken.

Vognpark og vognpark. Det er overnaturligt hurtige markredskaber vi præsenteres for. Og her er vi ved sagens kerne, for når alle skriver, at han er maskinmester, passer det ikke. Han er bonde. Eller, det er det mest besynderlige, han *er* faktisk menneskets udvikling, han har det ligesom indbygget som udviklingstrin: Han skyller op på den jyske østkyst, som mere eller mindre Cro-Magnon, famler rundt, snuser til tingene, rejser sig og begynder at samle sager, der opstilles som symboler og udvikles til det sprog, han undersøger verden med. Med andre ord, han erfarer livet, først som samler, siden som jæger og til sidst som den der bosætter sig.

For at blive bonde i dag, skal man kunne mere end malke og køre traktor. Derfor har Cronhammar lagt en række prøver bag sig, så han i dag, som en landbrugsingeniør sidder og projekterer sine redskaber, markled og andet huseråd til gården, samt udstyr til den store langfart. Det er ikke, fordi Cronhammar i den forstand er naturmenneske,

35

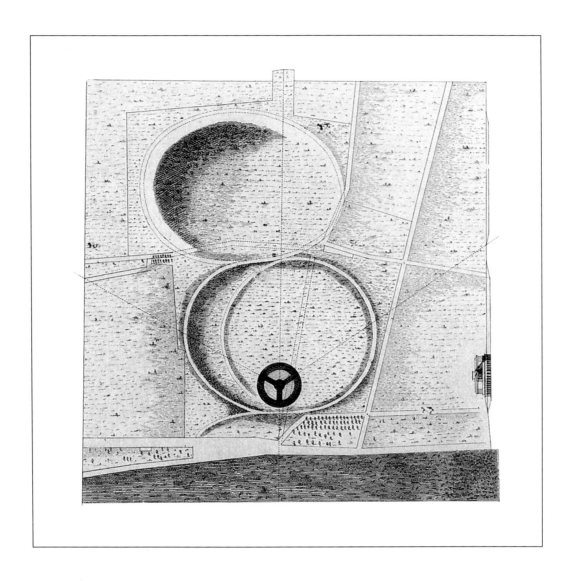

men meget af det, han i sin tid stablede op som fortællinger, kom fra marken og dens dyr. Han ved, at det mægtige pendul svinger og holder orden, at bonden sår og bonden skider, at tingene hænger sammen. Det er den store cyklus, det at vi var og er, der gennemtrænger hans virke her i bondelandet, hvor jordens puls banker, kødet forfalder og mulden vendes og fuger folder sig om mørke i uendelighed.

Mennesket laver redskaber og bygger huse for at kunne overleve, så enkelt er det. Det gør Cronhammar også, men han ved, at det er andre redskaber, der skal til nu, at husene ikke mere kun skal beskytte mod storm og regn. Det er sindets værktøjer og huse, han projekterer konturerne af. Naturens kræfter kan vi holde ud, men anderledes truende er det, vi ikke kan se, men kun ane igennem vore instinkter. Ofte peger han på sin næse for at minde os om, at dyret lever i os.

Det er lang tid siden, at vore forfædre med en pind i støvet tegnede omridset af det uforklarlige. Det er lige nu, at Cronhammar i det samme støv fortvivlet anstrenger sig for at gøre det samme. Kan ikke andet, vil ikke tegne i normal forstand, må bruge computerens usynlige rum. Han sidder ikke med kul og kridt, han går direkte til maskintegningens konturstreg og nøjagtige mål, hvor tingen holdes ud i strakt arm og beskrives køligt, klogt og fattet på samme måde, som man skal, når man kalder 112. Det, at han ridser med pinden i støvet og ikke sidder og modulerer fladen op, har noget med spejling og lys at gøre. Det er ikke objektet svøbt i det hellige lys, han ønsker. Det er omridset, der er interessant derude i det sorte. Der, hvor Cronhammar mest ubarmhjertigt fortæller os om vor ensomhed, har redskaberne et egetliv, der spejler sig selv med blodbaner og en puls der banker uden bekymring om solens nærende lys eller vindenes friskhed.

Nu kan alle redskaber ikke være ens. De er skabt til at kunne ordne forskellige ting og må nødvendigvis også se ud derefter. Det er interessant at se hvorledes hans tidlige tegnsprog, igennem en teknologisk udvikling, transformerer sig over i en anden virkelighed. Eller måske mere præcist, accelererer ud af vores virkelighed og ind i en anden dimension, hvor hud, hår og indvolde løsnes langsomt og glider af, for til sidst at afsløre sig som rene konstruktioner.

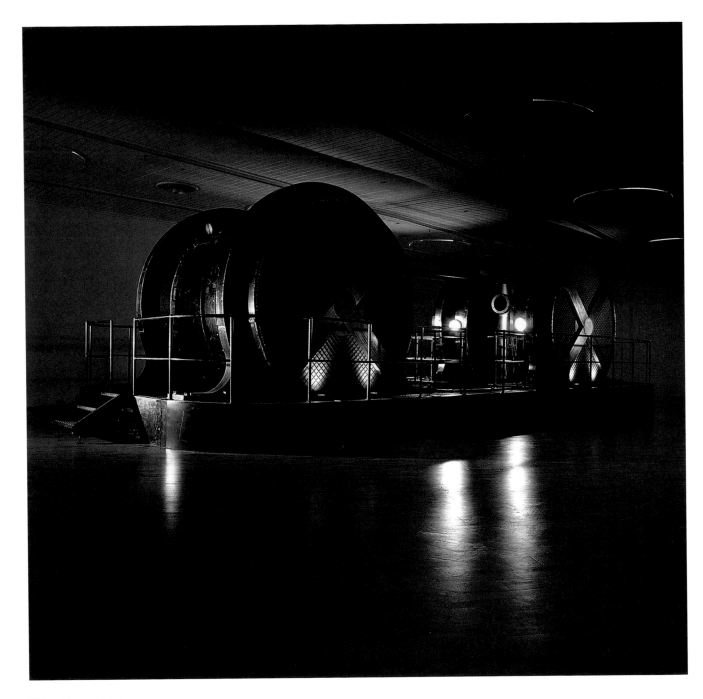

The Gate 1988

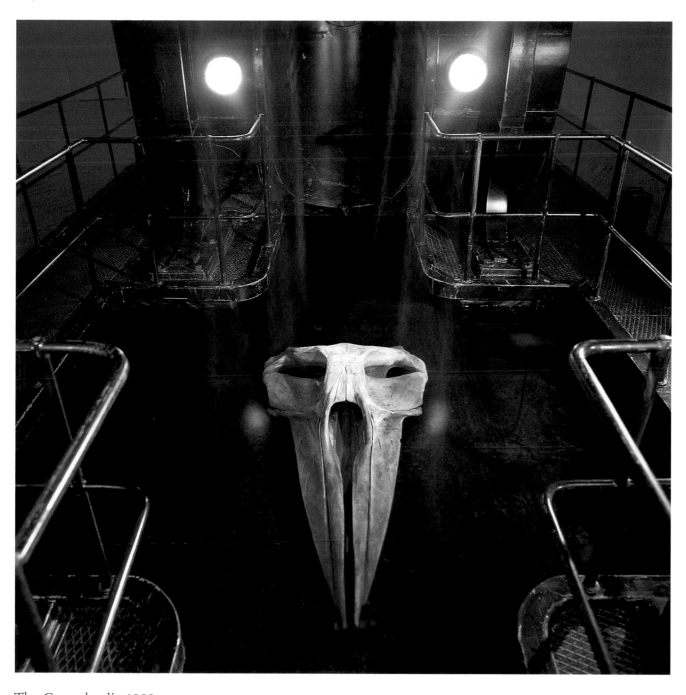

The Gate, detalje 1988

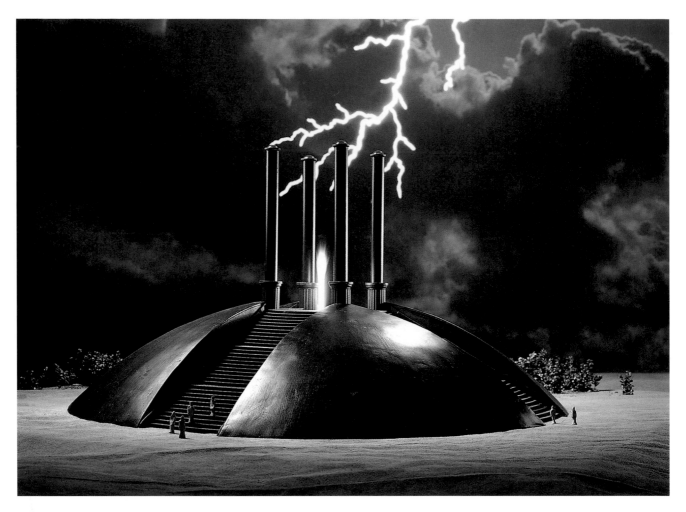

Elia 1989

Elia 1989

54

Syver

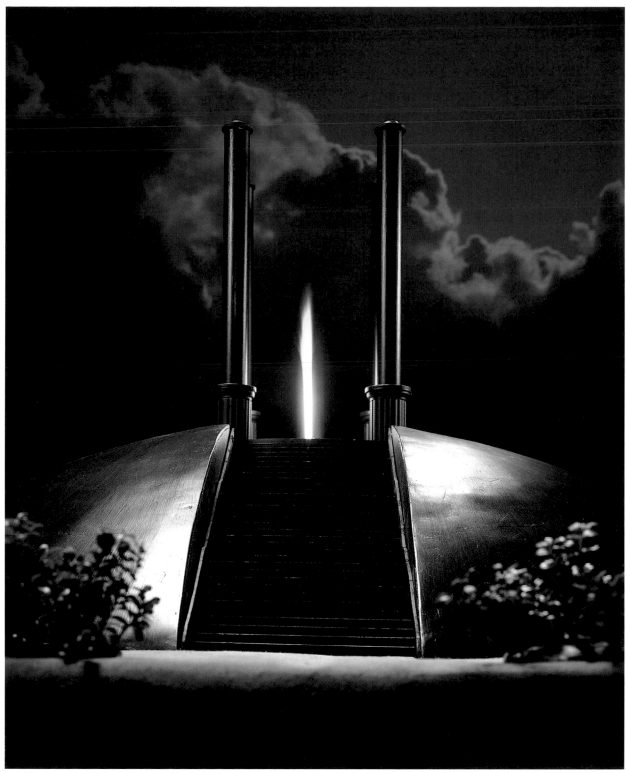

55

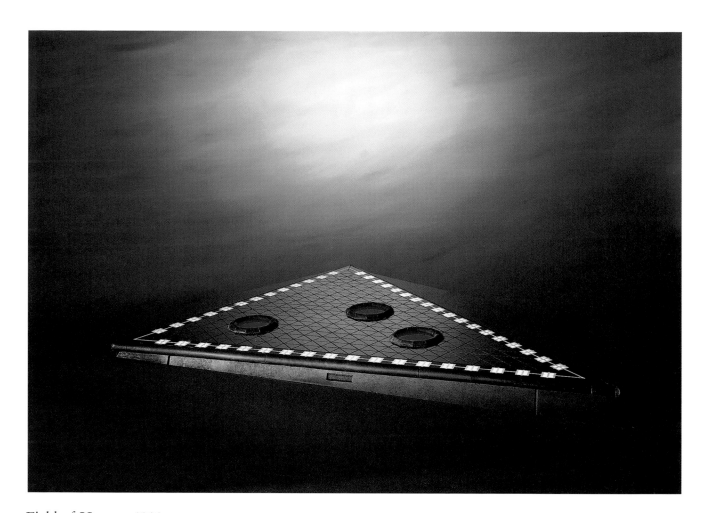

Field of Honour 1991

Fontaine Rouge 1991

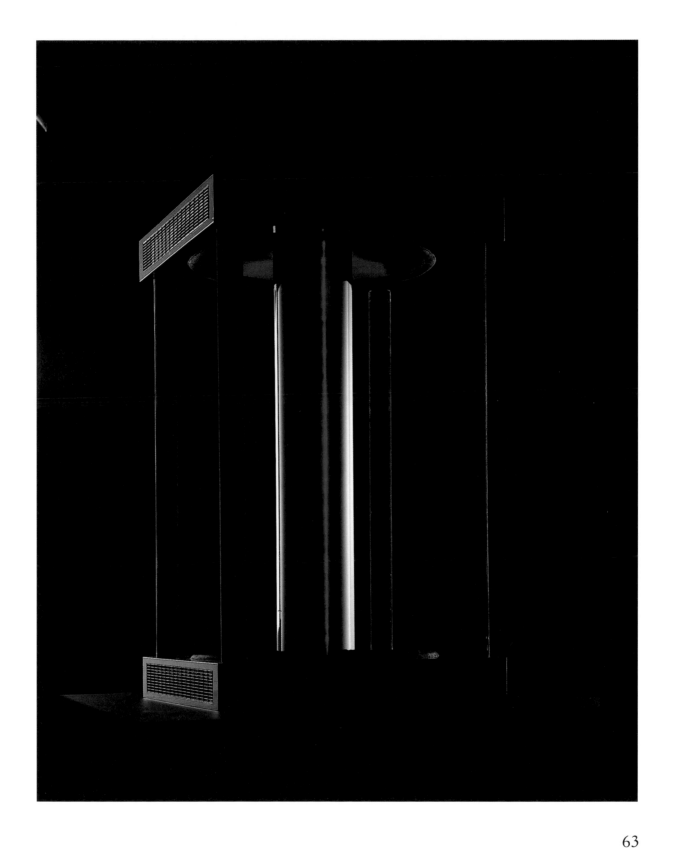

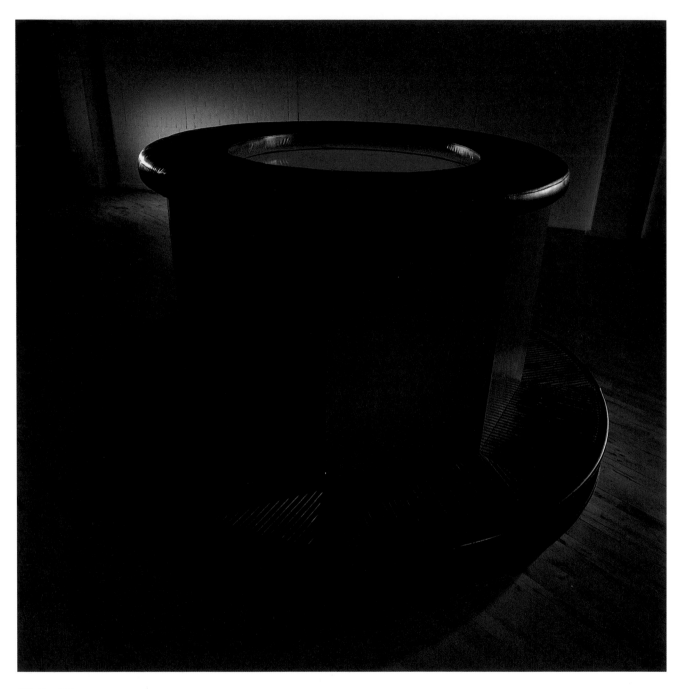

Well of Roses 1991

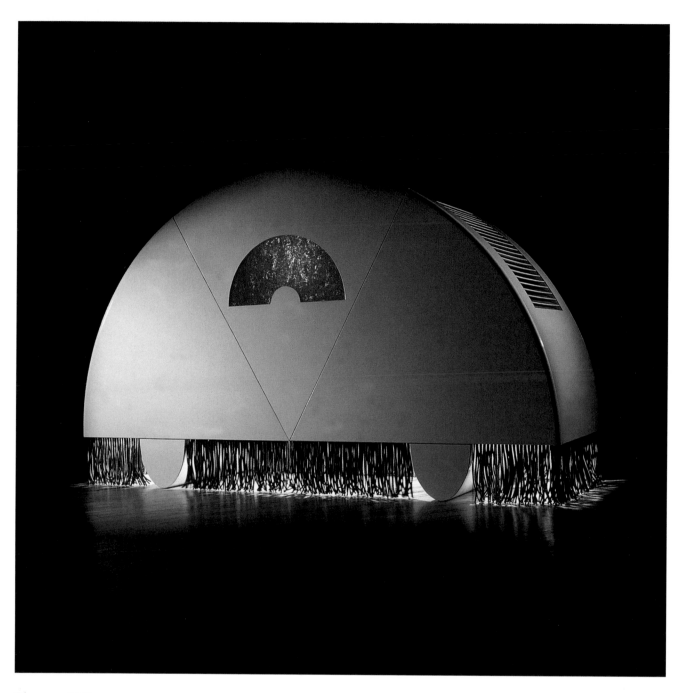

Pioneer 1991

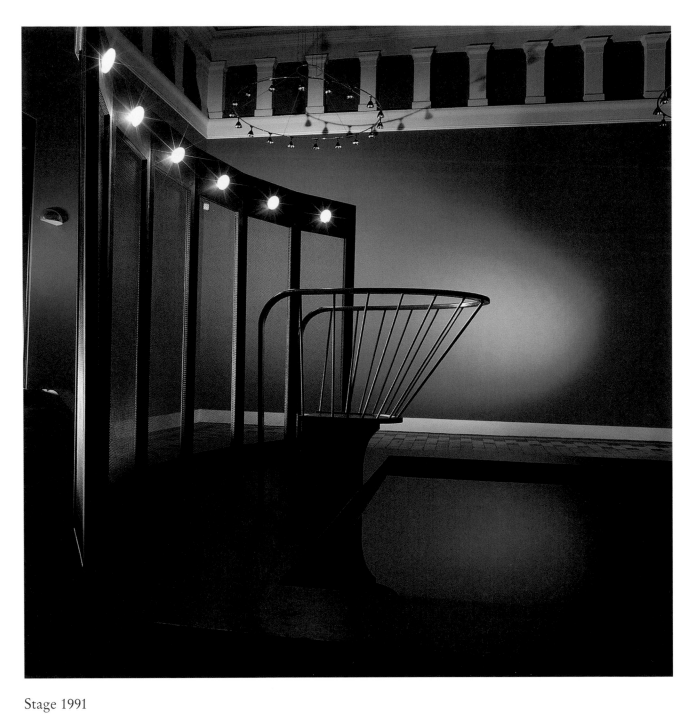

Stage 1991

66

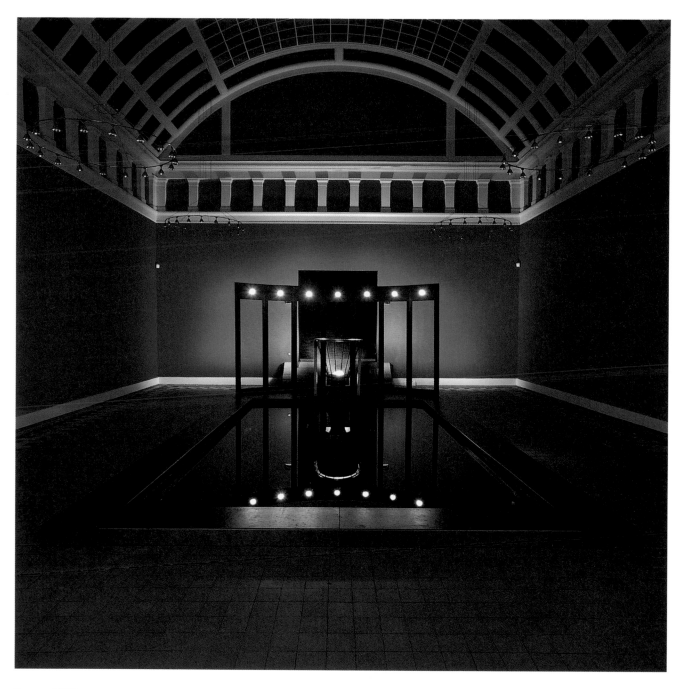

Stage 1991

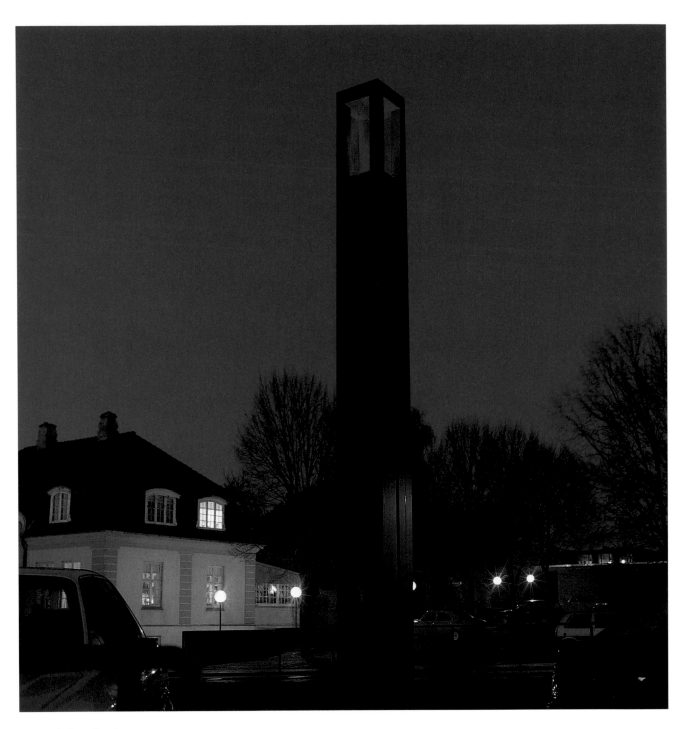

Eye of the Shadow 1992

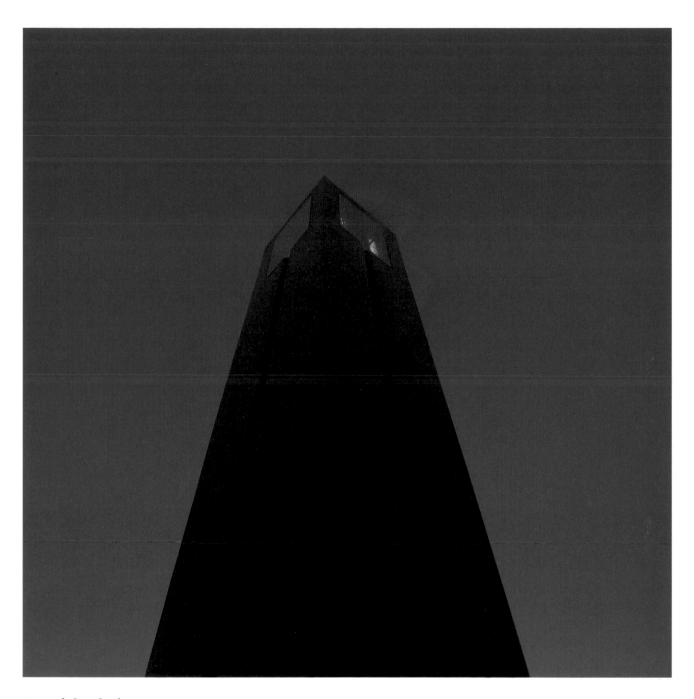

Eye of the Shadow 1992

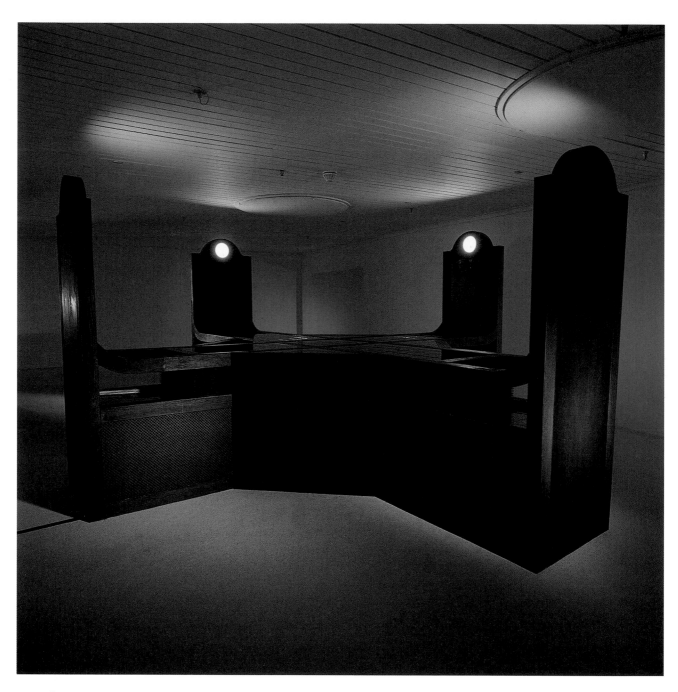

Attack 1992

70

Arc 1992 – i samarbejde med arkitekterne Jørgen Kreiner-Møller og Erik Nobel

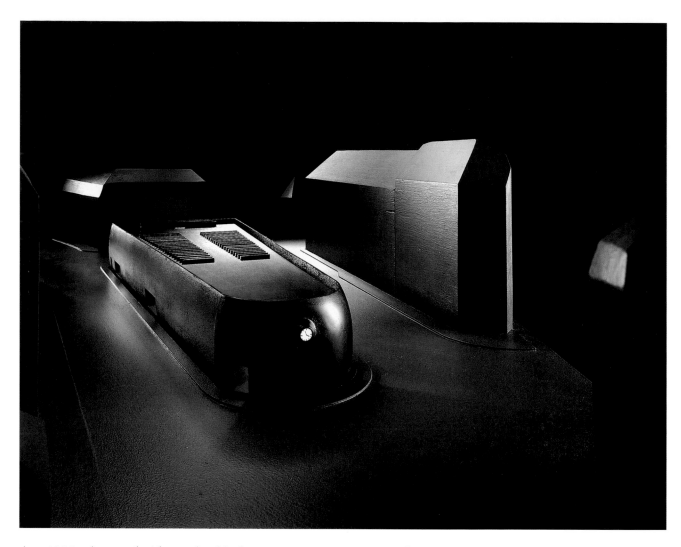

Arc 1992 – i samarbejde med arkitekterne Jørgen Kreiner-Møller og Erik Nobel

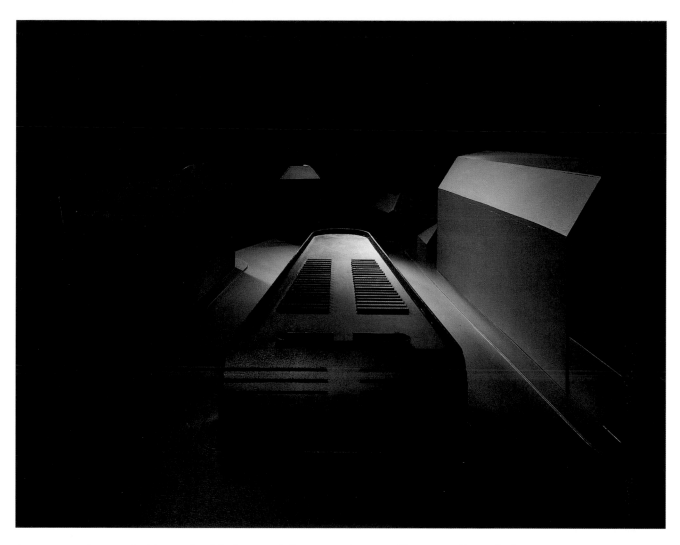

Arc 1992 – i samarbejde med arkitekterne Jørgen Kreiner-Møller og Erik Nobel

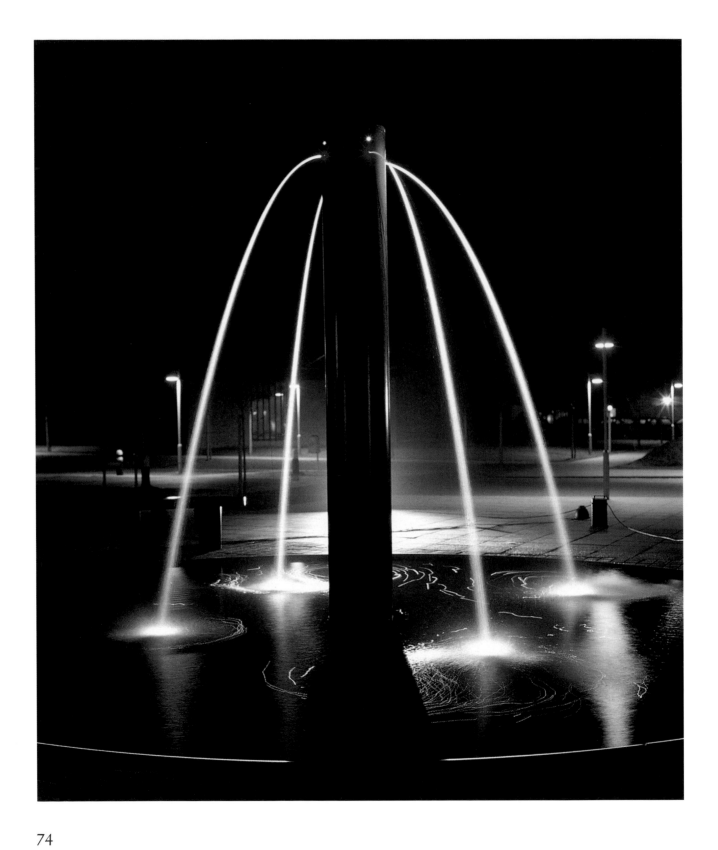

74

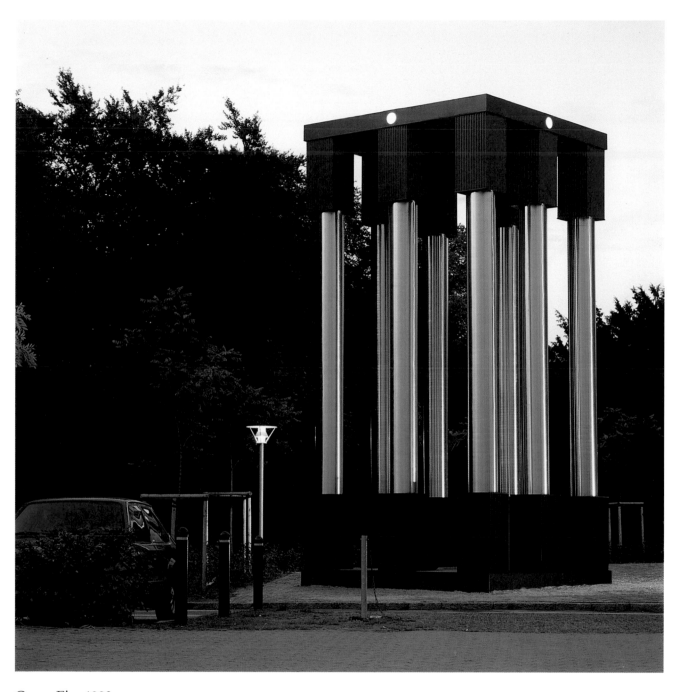

Camp Fire 1993

Call 1992

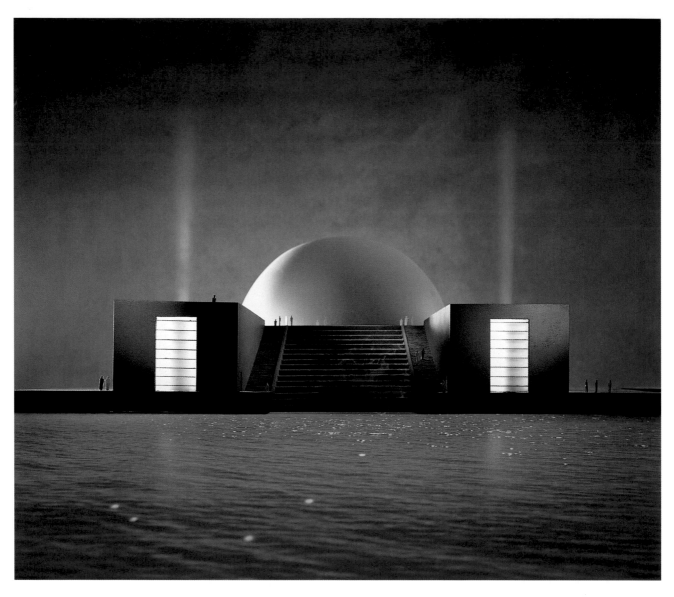

Stealth 1993 – i samarbejde med arkitekt Poul Ingemann

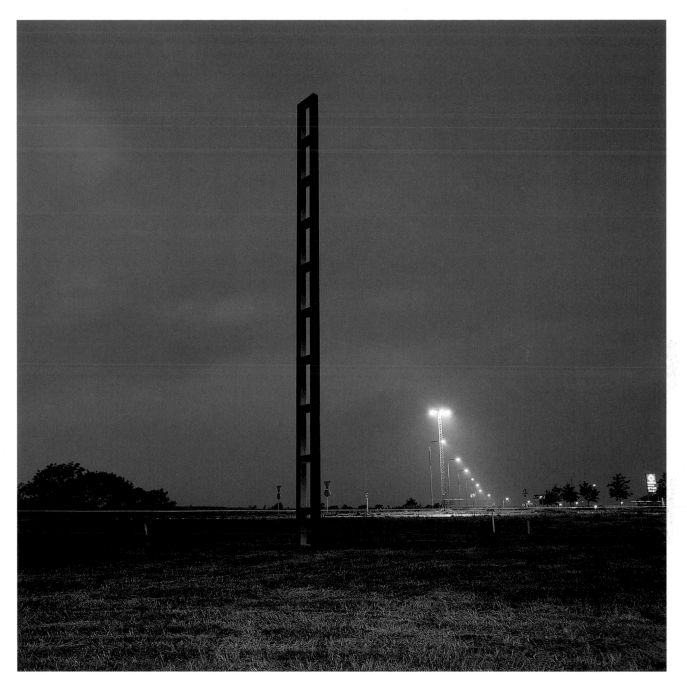

Omen 1993

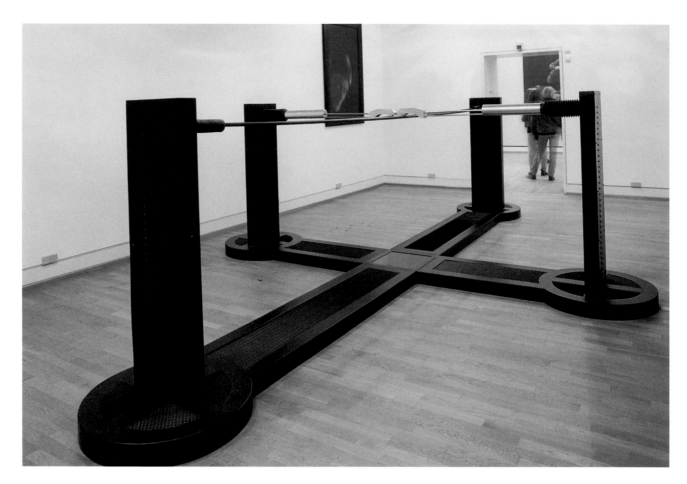

Crusader 1993

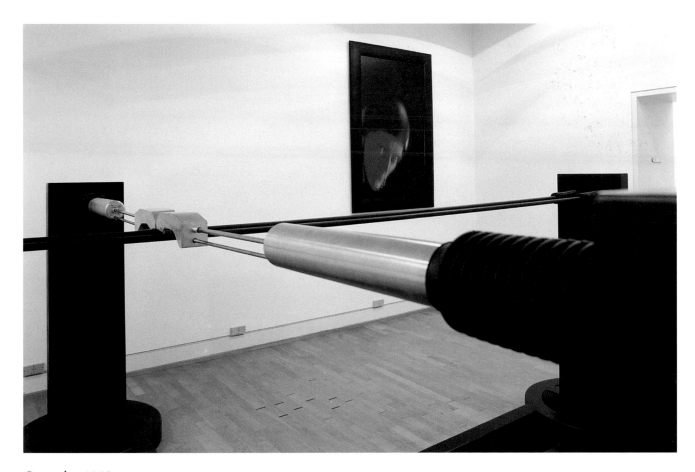

Crusader 1993

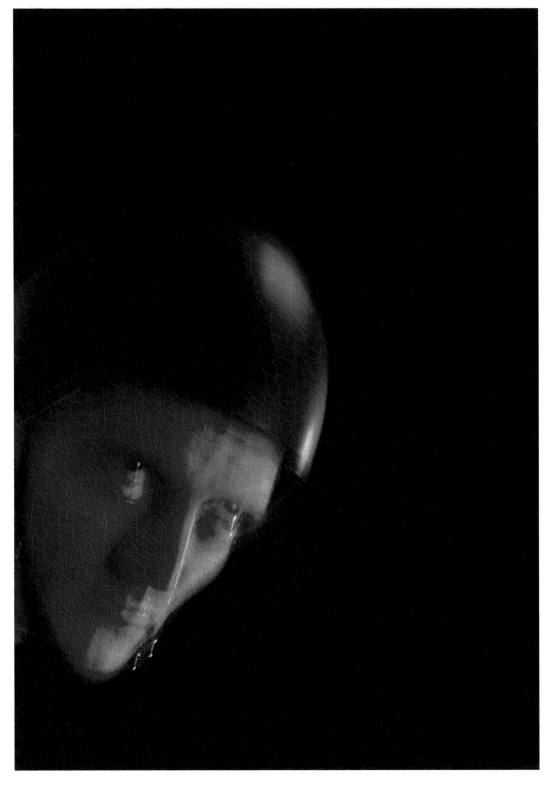

Crusader 1993

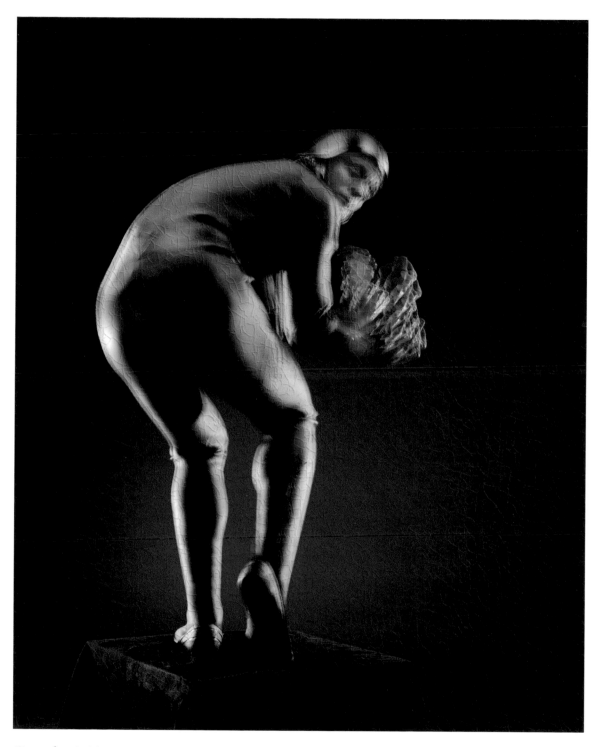

Crusader 1993

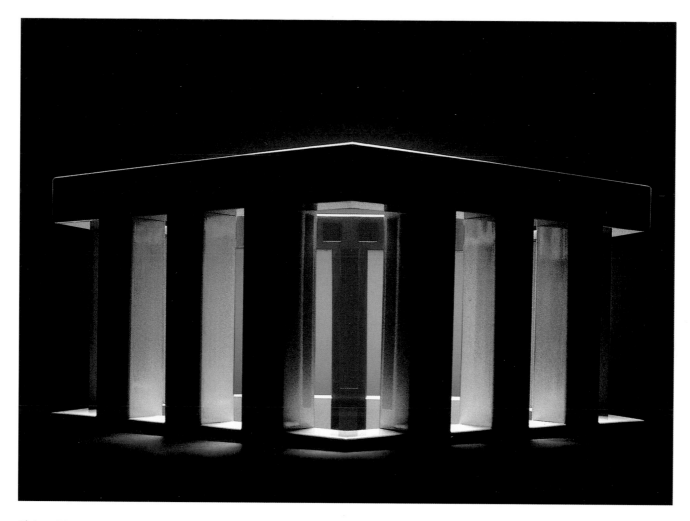

Shine 1997

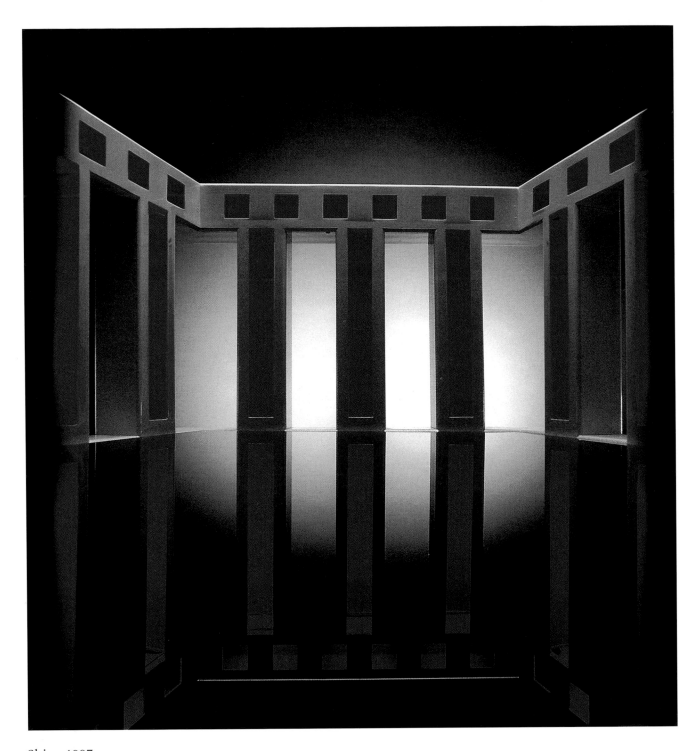

Shine 1997

114

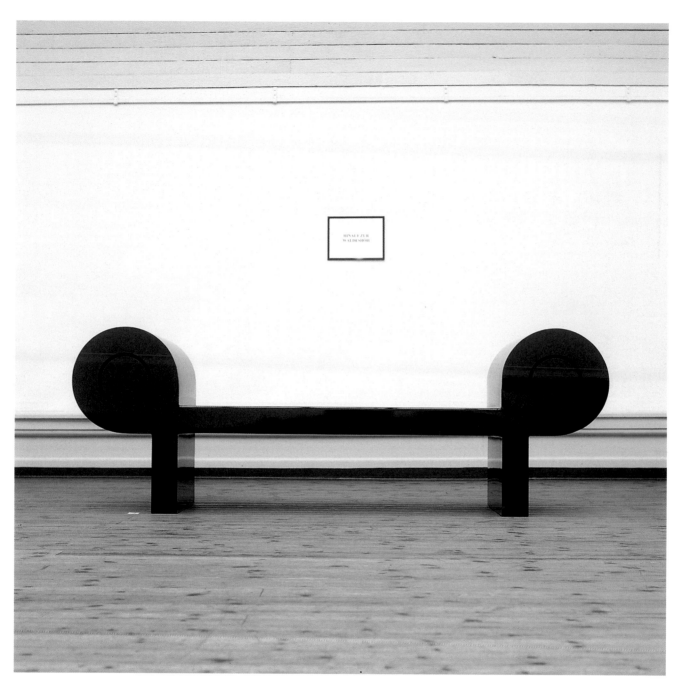

Parkbænk II 1997

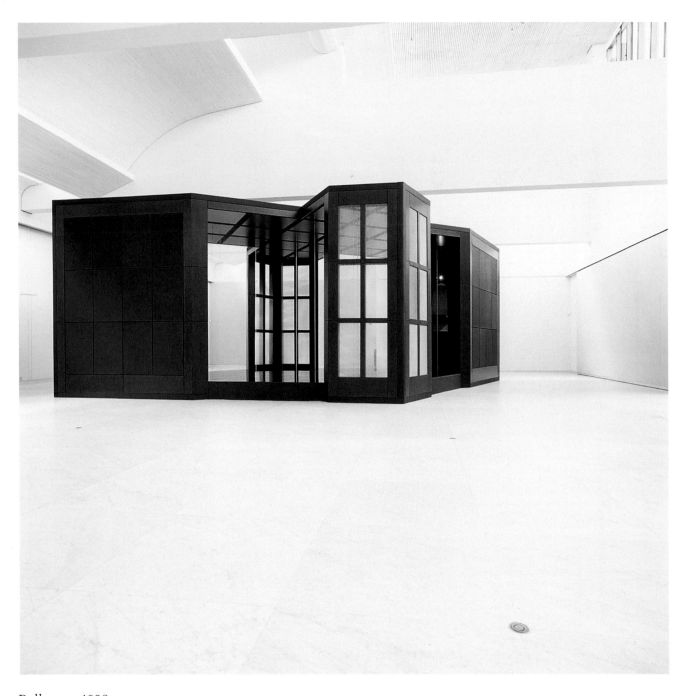

Ballroom 1998

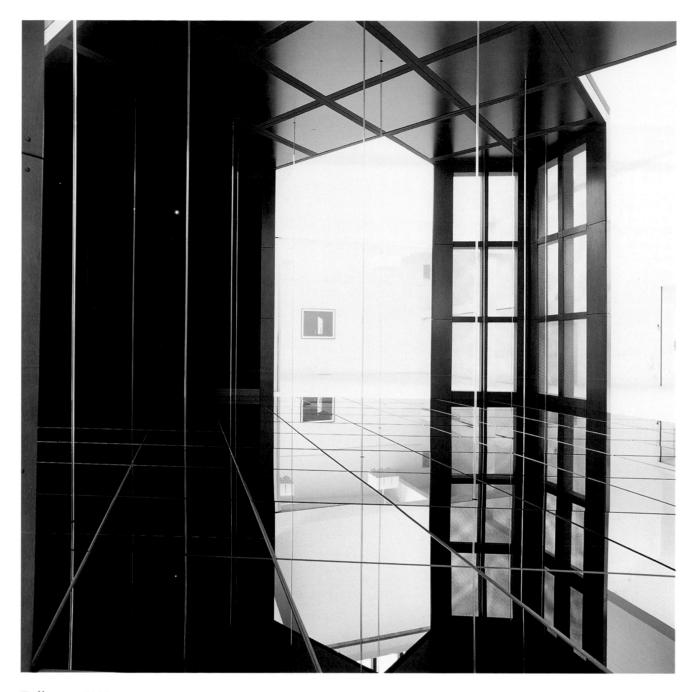

Ballroom 1998

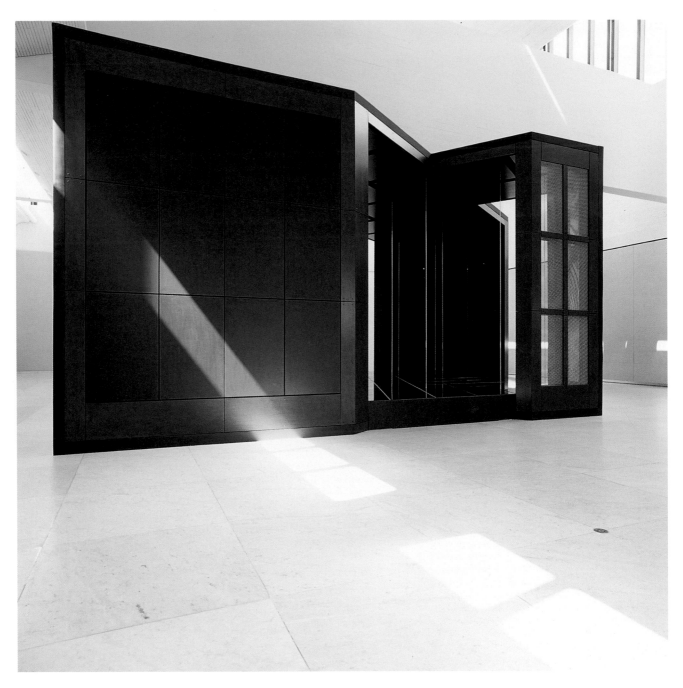

Ballroom 1998

Ballroom 1998

118

119

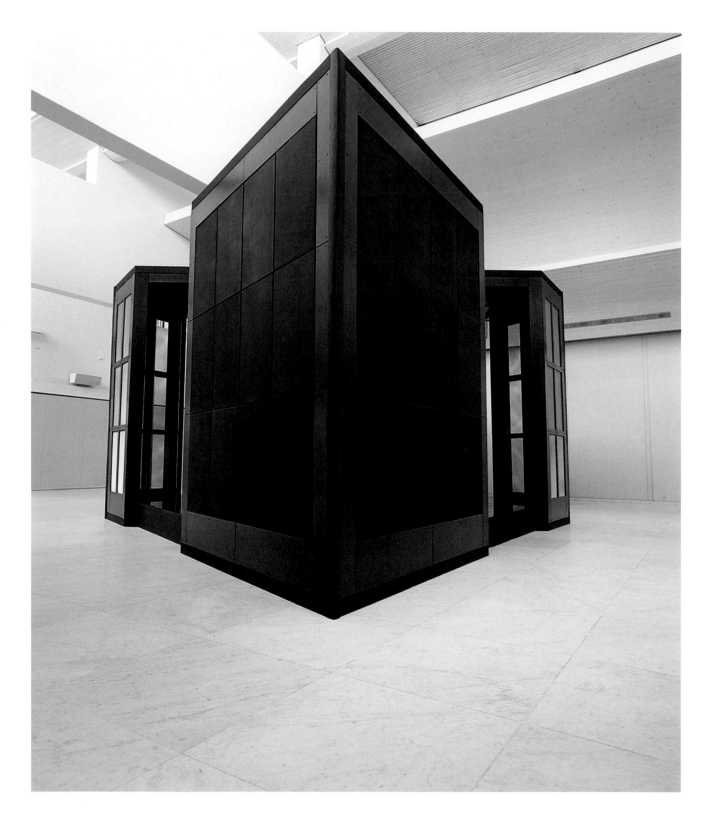

Ballroom 1998

Ballroom 1998

VÆRKFORTEGNELSE
LIST OF WORKS

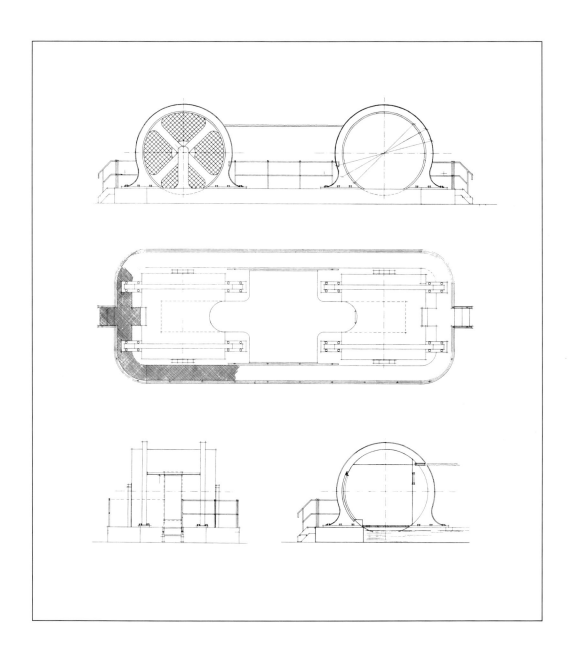

124

The Gate 1988

Tegninger / drawings: 1987, arkitekt / architect Kjeld Rokkjær, Herning.

Model / model: 1987.
Materialer: Stål, filt, grævlingekranie, vand / materials: steel, felt, badger's cranium, water.
Mål / measurements: 1,2×0,44×0,31 m
Model fremstilling / model production: Smed Troels Karup / smith, Silkeborg.
Model foto / model photo: 1987, Poul Pedersen, Århus.
Model tilhører Kunstmuseet Køge Skitsesamling / the model belongs to Køge Art Museum of Sketches.

Værk i fuld skala / work in full scale:
Materialer: Stål, mahogni, filt, hvalkranium, lysinstallation, vand. Overfladebehandlet / materials: steel, mahogany, felt, whale's cranium, light installation, water. Surface-treated.
Mål / measurements: 12×4,4×3,15 m.
Foto / photo: 1995, Poul Ib Henriksen, Århus.
Tilhører Herning Kunstmuseum. Gave fra Ny Carlsbergfondet / belongs to Herning Art Museum. Gift from New Carlsberg Foundation.

Borderline Warrior 1988

Tegninger og model eksisterer ikke / there exist no drawings or model.

Værk i fuld skala / work in full scale:
Materialer: Træ, glas, stål, gummi, pudder, neon, hvalknogle. Overfladebehandlet / materials: wood, glass, steel, rubber, powder, neon, whale's bone. Surface-treated.
Mål / measurements: 0,8×7×7×m.
Foto / photo: 1989, Bo Tengberg, København
Tilhører Statens Museum for Kunst / belongs to The Royal Museum of Fine Arts.

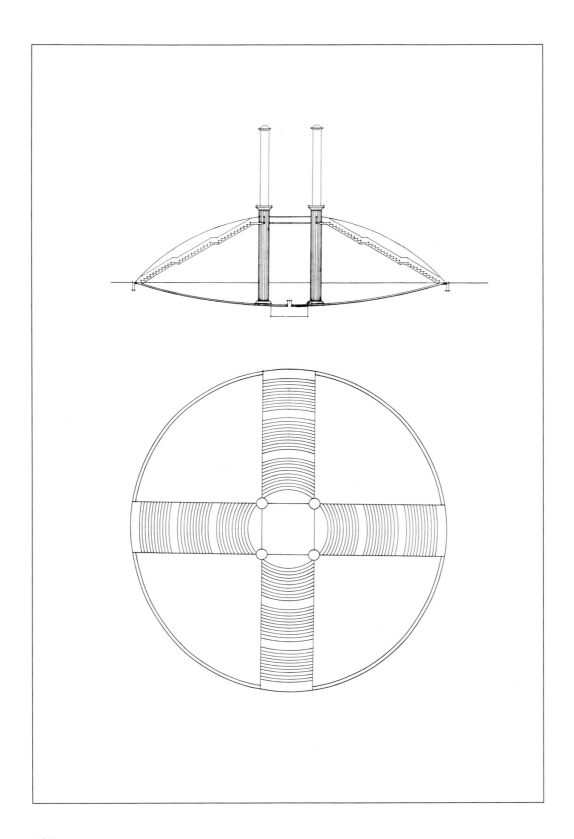

126

Fravær af Rødt / Absence of Red 1989

1. udkast til byruminstallation til Kunstmuseet Trapholt, Kolding. Ikke realiseret / first draft for an urban space installation for Trapholt Art Museum, Kolding. Not yet realised.

Tegninger / drawings: 1989.

Model / model: 1989.
Materialer: Træ, glas, lysinstallation / materials: Wood, glass, light installation.
Model fremstilling / model production: Tømrermester Bjørn Christensen / master joiner, Århus.
Model foto / model photo: 1989, Poul Ib Henriksen, Århus.
Model tilhører Kunstmuseet Køge Skitsesamling / the model belongs to Køge Art Museum of Sketches.

Materialer (fuld skala): Stål, glas, halogenlys, beton. Overfladebehandlet / materials (full scale): steel, glass, halogen light, concrete. Surface-treated.
Mål (fuld skala uden trappefundament) / measurements (full scale minus flight of steps): 4×1,5×7 m.

Elia 1989

Udkast til byruminstallation til Herning. Ikke realiseret / draft for an urban space installation for Herning. Not yet realised.

Tegninger / drawings: 1989, arkitekt / architect Kjeld Rokkjær, Herning.

Model / model: 1989.
Materialer: Træ, stål, glasfiber. Overfladebehandlet / materials: wood, steel, glass fibre. Surface-treated.
Mål / measurements: 2,1×2,1 m.
Model fremstilling / model production: Tømrermester Bjørn Christensen / master joiner, Århus.

Model foto / model photo: 1989, Poul Ib Henriksen, Århus.

Model tilhører Herning Kunstmuseum / the model belongs to Herning Art Museum.

Materialer (fuld skala): Beton, stål, glas, gasinstallation / materials (full scale): concrete, steel, glass, gas installation.
Mål (fuld skala) / measurements (full scale): 60×30 m.

Interceptor 1989

Byrumsprojekt til parken ved Horsens Kunstmuseum Lunden. Ikke realiseret / urban space project for the park at Horsens Art Museum Lunden. Not yet realised.

Model / model: 1989.
Materialer: Træ, stål, glasfiber, lysinstallation. Overfladebehandlet / materials: wood, steel, glass fibre, light installation. Surface-treated.
Mål / measurements: 0,23×0,56 m.
Model fremstilling / model production: Tømrermester Bjørn Christensen / master joiner, Århus.
Model foto / model photo: 1989, Poul Ib Henriksen, Århus.
Model tilhører Horsens Kunstmuseum Lunden / the model belongs to Horsens Art Museum Lunden.

Materialer (fuld skala): Stål, beton, halogenlys, vand / materials (full scale): steel, concrete, halogen light, water.
Mål (fuld skala) / measurements (full scale): 2,5×6 m.

Vigilant 1990

Model / model: 1990.
Materialer: Træ, stål, gummi, glas. Overfladebehandlet / materials: wood, steel, rubber, glass. Surface-treated.
Model fremstilling / model production: Tømrermester Bjørn Christensen / master joiner, Århus.
Model foto / model photo: 1990, Poul Ib Henriksen, Århus.
Model tilhører Kunstmuseet Køge Skitsesamling / the model belongs to Køge Art Museum of Sketches.

Værk i fuld skala / work in full scale:
Materialer: Træ, stål, glas, gummi. Overfladebehandlet / materials: wood, steel, glass, rubber. Surface-treated.
Mål / measurements: 2,2×4,5×8,7 m.
Foto / photo: 1995, Poul Ib Henriksen, Århus.
Tilhører Herning Kunstmuseum. Gave fra Ny Carlsbergfondet / belongs to Herning Art Museum. Gift from New Carlsberg Foundation.

Udkrængningens Ly / Shelter of Eversion 1990

Tegninger og model eksisterer ikke / there exist no drawings or model.

Værk i fuld skala / work in full scale:
Materialer: Gummi, glas, svanevinger, lysstofrør, træ / materials: rubber, glass, swan's wings, strip lighting, wood.
Mål / measurements: 4,6×1,4×2,7 m.
Foto / photo: 1995, Poul Ib Henriksen, Århus.
Tilhører Herning Kunstmuseum / belongs to Herning Art Museum.

Syvende Søjle / Seventh Column 1990

Model / model: 1990.
Materialer: Træ, stål, gummi, olie, pumpe, neon. Overfladebehandlet / materials: wood, steel, rubber, oil, pump, neon. Surface-treated.
Mål / measuments: 0,57×0,80×1 m.
Model fremstilling / model production: Tømrermester Bjørn Christensen / master joiner, Århus.
Model foto / Model photo: 1990, Poul Ib Henriksen, Århus
Model tilhører Herning Kunstmuseum / the model belongs to Herning Art Museum.

Værk i fuld skala / work in full scale:
Materialer: Træ, stål, gummi, olie, pumpe, neon. Overfladebehandlet / materials: wood, steel, rubber, oil, pump, neon. Surface-treated.
Mål / measurements: 4×3×1,8 m.
Foto / photo: Poul Pedersen, Århus.
Tilhører Aarhus Kunstmuseum / belongs to Aarhus Art Museum.

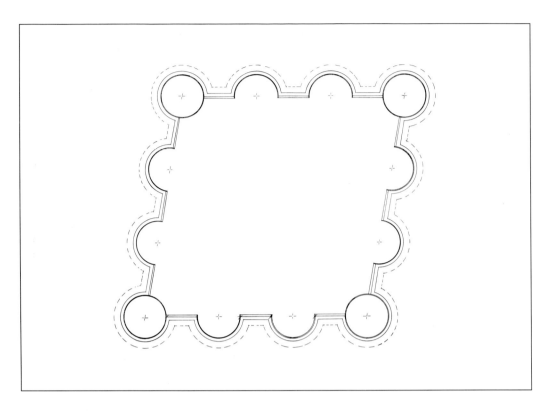

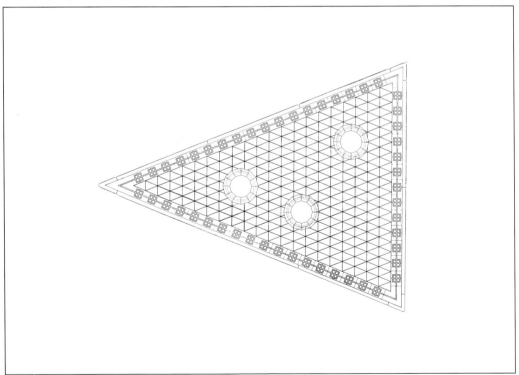

130

Juggernaut 1991

Tegninger / drawings: 1991, arkitekt / architect Theo Bjergs tegnestue / drawing office, København.

Model eksisterer ikke / there exists no model.

Værk i fuld skala / work in full scale:
Materialer: Stål, beton, lysinstallation, vand. Overfladebehandlet / materials: steel, concrete, light installation, water. Surface-treated.
Mål / measurements: 7×5,5×4,6 m.
Foto / photo: 1991, Jens Lindhe, København og / and Ole Steen, København.
Tilhører Danmarks Lærerhøjskole, Emdrup. Gave fra Statens Kunstfond / belongs to the Royal Danish School of Educational Studies, Emdrup. Gift from Danish Art Foundation.

Field of Honour 1991

1. udkast til byruminstallation til Danmarks Lærerhøjskole, Emdrup. Ikke realiseret / first draft for an urban space installation at the Royal Danish School of Educational Studies, Emdrup. Not yet realised.

Tegninger / drawings: 1991, arkitekt / architect Theo Bjergs tegnestue / drawing office, København.

Model / model: 1991.
Materialer: Træ, glas, gummi, lysinstallation. Overfladebehandlet / materials: wood, glass, rubber, light installation. Surface-treated.
Mål / measurements: 1,2×1,2×0,2 m.
Model fremstilling: Tømrermester Bjørn Christensen / master joiner, Århus.
Model foto / model photo: 1991, Poul Ib Henriksen, Århus.
Model tilhører Kunstmuseet Køge Skitsesamling / the model belongs to Køge Art Museum of Sketches.

Materialer (fuld skala): Indfarvet beton, glas, gummi, stål, travertin, neon, lysstofrør / materials (full scale): tinted concrete, glass, rubber, steel, travertine, neon, strip lighting.
Mål (fuld skala – sider på trekant) / measurements (full scale – sides of triangle): 24×24×18 m.

Fontaine Rouge 1991

Ikke realiseret / Not yet realised.

Model / model: 1991.
Materialer: Træ, stål, gummi, PVC, neon. Overfladebehandlet / materials: wood, steel, PVC, rubber, neon. Surface-treated.
Mål / measurements: 0,8×0,5×0,5 m.
Model fremstilling / model production: Tømrermester Bjørn Christensen / master joiner, Århus.
Model foto / model photo: 1991, Ib Poul Henriksen, Århus.
Model tilhører Vejle Kunstmuseum / the model belongs to Vejle Art Museum.

Materialer (fuld skala): Træ, stål, gummi, neon / materials (full scale): wood steel, rubber, neon.
Mål (fuld skala) / measurements (full scale): 2,5×1,5×1,5 m.

Well of Roses 1991

Model / model: 1991.
Materialer: Træ, glas, gummi, lysinstallation. Overfladebehandlet / materials: wood, glass, rubber, light installation. Surface-treated.
Mål / measurements: 0,27×0,54 m.
Model fremstilling / model production: Tømrermester Bjørn Christensen / master joiner, Århus.
Model foto / model photo: 1991, Poul Ib Henriksen, Århus.
Model tilhører Kunstmuseet Køge Skitsesamling / the model belongs to Køge Art Museum of Sketches.

Værk i fuld skala / work in full scale:
Materialer: Træ, stål, gummi, akryl, lysinstallation / materials: wood, steel, rubber, acrylic, light installation.
Mål / measurements: 1,35×2,7 m.
Foto / photo: 1995, Poul Ib Henriksen, Århus.
Tilhører Herning Kunstmuseum / Belongs to Herning Art Museum.

Pioneer 1991

Model / model: 1991.
Materialer: Træ, akryl, lysinstallation, gummi, ventilator. Overfladebehandlet / materials: wood, acrylic, light installation, rubber, ventilator. Surface-treated.
Mål / measurements: 0,48×0,80×0,24 m.
Model fremstilling / model production: Tømrermester Bjørn Christensen / master joiner, Århus.
Model foto / model photo: 1991, Poul Ib Henriksen, Århus.
Model tilhører Kunstmuseet Køge Skitsesamling / the model belongs to Køge Art Museum of Sketches.

Værk i fuld skala / work in full scale:
Materialer: Træ, akryl, lysinstallation, gummi, blæsermotor. Overfladebehandlet / materials: wood, acrylic, light installation, rubber, ventilator. Surface-treated.
Mål / measurements: 2,4×4×1,2 m.
Foto / photo: 1991, Poul Ib Henriksen, Århus.
Tilhører Herning Kunstmuseum. Gave fra Ny Carlsbergfondet / belongs to Herning Art Museum. Gift from New Carlsberg Foundation.

Stage 1991

Model / model: 1991.
Materialer: Træ, gummi, fluenet, lysinstallation. Overfladebehandlet / materials: wood, steel, fly-netting, light installation. Surface-treated.
Mål / measurements: 0,29×0,50×0,8 m.
Model fremstilling / model production: Tømrermester Bjørn Christensen / master joiner, Århus.
Model foto / model photo: 1991, Poul Ib Henriksen, Århus.
Model tilhører Kunstmuseet Køge Skitsesamling / the model belongs to Køge Art Museum of Sketches.

Værk i fuld skala / work in full scale:
Materialer: Træ, gummi, stål, vand, halogenlys / materials: wood, rubber, steel, water, halogen light.
Mål / measurements: 2,9×5×8 m.
Foto / photo: 1998, Poul Ib Henriksen, Århus.
Tilhører Fyns Kunstmuseum, Odense. Gave fra Ny Carlsbergfondet / belongs to the Funen Art Museum. Gift from New Carlsberg Foundation.

Call 1992

Tegninger / drawings: 1992, Midtconsult A/S, Herning.

Model eksisterer ikke / there exists no model.

Værk i fuld skala / work in full scale:
Materialer: Stål, beton, lyslederinstallation, vand. Overfladebehandlet / materials: steel, concrete, fibre-light installation, water. Surface-treated.
Mål / measurements: 4,5×9 m.
Foto / photo: 1993, Poul Ib Henriksen, Århus.
Tilhører Herning tekniske Skole / belongs to Herning Technical School.

Eye of the Shadow 1992

Tegninger / drawings: 1991, Midtconsult A/S, Herning.

Model / model: 1995.
Materialer: Træ, akryl, lysinstallation. Overfladebehandlet. / materials: wood, acrylic, light installation. Surface-treated.
Model fremstilling / model production: Tømrermester Bjørn Christensen / master joiner, Århus.
Model tilhører Kunstmuseet Køge Skitsesamling / the model belongs to Køge Art Museum of Sketches.

Værk i fuld skala / work in full scale:
Materialer: Stål, glas, lysinstallation, vandinstallation. Overfladebehandlet / materials: steel, glass, light installation, water installation. Surface-treated.
Mål (søjle) / measurements (column): 11,5×1×1 m.
Foto / photo: 1992, Poul Ib Henriksen, Århus.
Tilhører Struer Gymnasium / belongs to Struer Gymnasium.

Arc 1992

Projektet udarbejdet i samarbejde med arkitekterne Jørgen Kreiner-Møller og Erik Nobel, København. Forslaget modtog 1. præmie i byrumskonkurrence, udskrevet af Statens Kunstfond, Århus Kommune og Århus Handelsstandsforening, 1992. Ikke realiseret / project elaborated in collaboration with the architects Jørgen Kreiner-Møller og Erik Nobel, København. Awarded first prize in an urban space competition arranged by the Danish State Art Foundation, the City of Århus and the Århus Chamber of Commerce, 1992. Not yet realised.

Tegninger / drawings: 1992, arkitekterne / the architects Jørgen Kreiner-Møller og Erik Nobel, København.

Model / model: 1992.
Materialer: Træ, bly, akryl, lysinstallation. Overfladebehandlet / materials: wood, lead, acrylic, light installation. Surface-treated.
Model fremstilling / model production: Tømrermester Bjørn Christensen / master joiner, Århus.
Model foto / model photo: 1992, Poul Ib Henriksen, Århus.
Model deponeret på Kunstmuseet Køge Skitsesamling / model deposited at Køge Art Museum of Sketches.

Materialer (fuld skala): Stål, beton, lysinstallation / materials (full scale): steel, concrete, light installation.

Attack 1992

Tegninger / drawings: 1992.

Model / model: 1992.
Materiale: Træ, stål, glas, gummi. Overfladebehandlet / materials: wood, steel, glass, rubber. Surface-treated.
Mål / measurements: 0,41×0,94×0,83 m.
Model fremstilling / model production: Tømrermester Bjørn Christensen / master joiner, Århus.
Model foto / Model photo: 1992, Poul Ib Henriksen, Århus.
Model tilhører Kunstmuseet Køge Skitsesamling / the model belongs to Køge Art Museum of Sketches.

Værk i fuld skala / work in full scale:
Materialer: Træ, glas, olie, gummi, pumpe. Overfladebehandlet / materials: wood, glass, oil, rubber, pump. Surface-treated.
Mål / measurements: 2,05×4,74×4,14 m.
Foto / photo: Poul Ib Henriksen, Århus.
Tilhører Herning Kunstmuseum / belongs to Herning Art Museum.

Camp Fire 1993

Byruminstallation udført 1993 til udstillingen Kunst i Eventyrhaven, Odense / urban space installation elaborated 1993 for the exhibition Art in the Fairy Tale Garden, Odense.

Tegninger / drawings: 1993, Ingvar Cronhammar.

Model eksisterer ikke / there exists no model.

Værk i fuld skala / work in full scale:
Materialer: Stål, beton, glas, lysinstallation, lyslederinstallation. Overfladebehandlet / materials: steel, concrete, glass, light installation, fibre-light installation. Surface-treated.
Mål / measurements: 8,3×4×4 m.
Foto / photo: 1994, Poul Ib Henriksen, Århus.
Tilhører Odense Kommune og er placeret ved Odense tekniske Skole 1994 / Belongs to the City of Odense, placed at Odense Technical School 1994.

Stealth 1993

Konkurrenceprojekt til nyt musikhus ved havnefronten i København. Projektet udarbejdet i samarbejde med arkitekt Poul Ingemann, København. Ikke realiseret Competition project for a new music hall beside the harbour in Copenhagen. Project elaborated in collaboration with the architect Poul Ingemann, Copenhagen. Not yet realised.

Tegninger / drawings: 1993, arkitekt / architect Poul Ingemann, København.

Model / model: 1993.
Materialer: Træ, gummi, akryl, lysinstallation. Overfladebehandlet / materials: wood, rubber, acrylic, light installation. Surface-treated.
Model fremstilling / model production: Tømrermester Bjørn Christensen / master joiner, Århus.
Model foto / model photo: 1993, Poul Ib Henriksen, Århus.
Model deponeret på Kunstmuseet Køge Skitsesamling / the model is deposited at Køge Art Museum of Sketches.

Omen 1993

Byrumprojekt til Visby, Sverige / urban space project for Visby, Sweden.
Tegninger / drawings: 1993, Ingvar Cronhammar.

Model / model: 1993.
Materialer: Stål, lysinstallation. Overfladebehandlet / materials: steel, light installation. Surface-treated.
Model fremstilling / model production: Direktør Torben Laustsen, Sæby.
Model tilhører Kunstmuseet Køge Skitsesamling / the model belongs to Køge Art Museum of Sketches.

Værk i fuld skala / work in full scale:
Materialer: Stål, glas, beton, lysinstallation / materials: steel, glass, concrete, light installation.
Mål / measurements: 1×0,25×17 m.
Foto / photo: 1993, Nisse Petterson, Stockholm.
Tilhører Visby Kommun, Sverige / belongs to the City of Visby, Sweden.

Mirage 1993

Byruminstallation udarbejdet i samarbejde med arkitekt Poul Ingemann, København / urban project installation elaborated in collaboration with the architect Poul Ingemann, Copenhagen.

Tegninger / drawings: 1993, arkitekt / architect Poul Ingemann og Ingvar Cronhammar.

Model eksisterer ikke / there exists no model.

Værk i fuld skala / work in full scale:
Materialer: Stål, beton, terasso, glas, billboards, lysinstallation. Overfladebehandlet / materials: steel, concrete, terrazzo, glass, billboards, light installation. Surface-treated.
Mål / measurements: 4,5×2×2 m.
Foto / photo: 1998, Poul Ib Henriksen, Århus.
Tilhører Herning Kommune og er placeret ved Banegårdspladsen / belongs to the City of Herning and placed beside the railway station.

Akse / Axis 1993

Konkurrenceprojekt til Billund Bymidte i samarbejde med arkitekt Erik Nobel, København. Projektet modtog indkøb / competition project for Billund Town Centre 1994 in collaboration with the architect Erik Nobel, Copenhagen. Ikke realiseret / not yet realised.

Tegninger: 1993, arkitekt Erik Nobels tegnestue, København / architect Erik Nobel's drawing office, Copenhagen.

Model eksisterer ikke / there exists no model.
Computermanipuleret foto af projektskitse / computer-controlled photo of project sketch 1994: Leif Sørensen, Wiz Art, Odense.

Materialer (fuld skala): Stål, glas, lyslederinstallation, granit, vand, marmor / materials (full scale): steel, glass, fibre-light installation, granite, water, marble.

Crusader 1993

Tegninger / drawings: 1993, Ingvar Cronhammar.

Model / model: 1993.
Materialer: Træ, glas, gummi, stål, lysinstallation. Overfladebehandlet / materials: wood, glass, rubber, steel, light installation. Surface-treated.
Model fremstilling / model production: Tømrermester Bjørn Christensen / master joiner, Århus.
Model foto / model photo: 1993, Poul Ib Henriksen, Århus.
Modellen tilhører Kunstmuseet Køge Skitsesamling / the model belongs to Køge Art Museum of Sketches.

Værk i fuld skala / work in full scale:
Materialer: Stål, gummi, hydrauliske robotter, laser, glas, mahogni. Overfladebehandlet / materials: steel, rubber, hydraulic robots, laser, glass, mahogany. Surface-treated.
Mål / measurements: 1,5×4×6 m.
Foto / photo: 1993, Poul Ib Henriksen, Århus.
Tilhører Statens Museum for Kunst / belongs to the Royal Museum of Fine Arts, Copenhagen.

142

Diamond Runner 1993

Model / model: 1991.
Tegninger / drawings: 1992, Rambøll A/S, Kolding.
Materialer: Træ, glas, lysinstallation, digitalt taldisplay. Overfladebehandlet / materials: wood, glass, light installation, digital display. Surface-treated.
Mål / measurements: 0,18×1×0,98 m.
Model fremstilling / model production: Tømrermester Bjørn Christensen / master joiner, Århus.
Model foto / model photo: 1991, Poul Ib Henriksen, Århus.

Værk i fuld skala / work in full scale:
Materialer: Indfarvet beton, stål, glas, halogenlys, digitalt antennestyret taldisplay. Overfladebehandlet / materials: tinted concrete, steel, glass, halogen lighting, antenna-controlled digital display. Surface-treated.
Mål / measurements: Ca. 0,7×6×8 m.
Foto / photo: 1993, Poul Ib Henriksen, Århus.

Model og værk i fuld skala tilhører Kunstmuseet Trapholt, Kolding / model and work in full scale belongs to Trapholt Art Museum, Kolding.

Apollo 1994

Udkast til byruminstallation til LO-skolen i Helsingør. Ikke realiseret.
Projektet udført i samarbejde med arkitekt Poul Ingemann, København / draft for
an urban space installation for the LO-school in Elsinore. Project executed in
collaboration with architect Poul Ingemann, København. Not yet realised.

Model / model: 1994.
Tegninger / drawings: 1994, arkitekt / architect Poul Ingemanns tegnestue / drawing office, København.
Materialer: Stål, træ, olie, pumpe, lysinstallation. Overfladebehandlet / materials:
steel, wood, oil, pump, light installation. Surface-treated.
Mål / measurements:
Model fremstilling / model production: Tømrermester Bjørn Christensen / master
joiner, Århus.
Model foto / model photo: 1994, fotograf / photographer Poul Ib Henriksen,
Århus.
Modellen tilhører LO-skolen i Helsingør / the model belongs to the LO-school in
Elsinore.

Materialer (fuld skala): Beton, granit, kobber, stål, vand, lysinstallation / materials
(full scale): Concrete, granite, copper, steel, water, light installation
Mål (fuld skala) / measurements (full scale): 12,5×20×15 m.

Rock 1994

Udkast til byruminstallation til Rønne Havn. Ikke realiseret / draft for an urban space installation for Rønne Harbour. Not yet realised.

Tegninger / drawings: 1994, Ingvar Cronhammar.

Model / model: 1994.
Materialer: Aluminium, stål, lysinstallation, træ. Overfladebehandlet / materials: aluminium, steel, light installation, wood . Surface-treated.
Mål / measurements: 106,5×0,305×0,305 m.
Model fremstilling / model production: Tømrermester Bjørn Christensen / master joiner, Århus.
Model foto / model photo: 1994, Poul Ib Henriksen, Århus.
Model tilhører Bornholms Kunstmuseum, Rø / the model belongs to Bornholm Art Museum, Rø.

Materiale (fuld skala): Beton, granit, stål, vand, lysinstallation / materials (full scale): concrete, granite, steel, water, light installation.
Mål (fuld skala) / measurements (full scale): 26,5×8,8,×8,8 m.

Redfall 1995

Udkast til byruminstallation (byport) til Randers. Projektet er under detailprojektering og forventes opført i 1998 / draft for an urban space installation (town gate) for Randers. The project is being elaborated and is expected to be erected in 1998.

Tegninger / drawings: 1995, arkitekt / architect John Traasdahl Møller, Randers og / and Ingvar Cronhammar.

Model / model: 1995.
Materialer: Træ, lysinstallation, olieinstallation. Overfladebehandlet / materials: wood, light installation, oil installation. Surface-treated.
Model fremstilling / model production: Tømrermester Bjørn Christensen / master joiner, Århus.
Model foto / model photo: 1995, Poul Ib Henriksen, Århus.
Model tilhører Kunstmuseet Køge Skitsesamling / the model belongs to Køge Art Museum of Sketches.

Materialer (fuld skala): Beton, stål, vandinstallation, lasere. Overfladebehandlet / materials (full scale): concrete, steel, water installation, laser.
Mål (fuld skala over plint) / measurements (full scale minus plint): 11×4×7 m.

148

Bispebjerg Kapel og Krematorium /
Bispebjerg Chapel and Crematorium 1995

Projektet udarbejdet i samarbejde med arkitekt Mads Peter Jensen, arkitektfirmaet Søren Jensen, Herning og ingeniør Ove Anderen, Midtconsult A/S, Herning. Forslaget modtog 3. præmie i arkitektkonkurrence om nyt kapel og krematorium til Bispebjerg Kirkegård i København. Ikke realiseret / project elaborated in collaboration with the architect Søren Jensen, Herning and the engineer Ove Andersen, Midtconsult A/S, Herning. The project was awarded third prize in the architectural competition for a new chapel and crematorium at Bispebjerg Cemetary i Copenhagen. Not yet realised.

Tegninger / drawings: 1995, arkitektfirmaet Søren Jensens tegnestue / drawing office, Herning.

Model / model: 1995.
Materialer: Træ, stål, akryl, lysinstallation. Overfladebehandlet / materials: wood, steel, acrylic, light installation. Surface-treated.
Modelfremstilling / model production: Tømrermester Bjørn Christensen / master joiner, Århus.
Modelfoto / model photo: 1995, Poul Ib Henriksen, Århus.
Model tilhører Kunstmuseet Køge Skitsesamling / the model belongs to Køge Art Museum of Sketches.

Abyss 1995

Udkast til byruminstallation til Handels- og Ingeniørskolen i Herning. Værket er under opførelse og forventes færdig i juli 1998 / Project for an urban space installation for the School of Commerce and Engineering in Herning. The work is under execution and is expected to be finished in July 1998.

Tegninger / drawings: 1995?, Ingvar Cronhammar.

Model / model: 1995.
Materialer: Træ, stål, glas, lyslederinstallation. Overfladebehandlet / materials: wood, steel, fibre-light installation. Surface-treated.
Modelfremstilling / model production: Tømrermester Bjørn Christensen / master joiner, Århus.
Modelfoto / model photo: 1995, fotograf / photographer Poul Ib Henriksen, Århus.
Model tilhører Kunstmuseet Køge Skitsesamling. Gave fra Ny Carlsbergfondet / the model belongs to Køge Art Museum of Sketches. Gift from New Carlsberg Foundation.

Materialer (fuld skala): Beton, stål, glas, lyslederinstallation, vandinstallation. Overfladebehandlet / materials (full scale): concrete, steel, glass, fibre-light installation, water installation.
Mål (fuld skala) / measurements (full scale): 9×4,5×7 m.
Tilhører Herning Kunstmuseum / belongs to Herning Art Museum.

Terminal 1995

Tegninger / drawings: 1995, Ingvar Cronhammar.

Model / model: 1995.
Materialer: Stål, træ. Overfladebehandlet / materials: steel, wood. Surface-treated.
Modelfremstilling / model production: Tømrermester Bjørn Christensen / master joiner, Århus.
Modelfoto / model photo: 1995, Poul Ib Henriksen, Århus.
Model tilhører Kunstmuseet Køge Skitsesamling. Gave fra Ny Carlsbergfondet / the model belongs to Køge Art Museum of Sketches. Gift from New Carlsberg Foundation.

Materialer (fuld skala): Beton, stål, granit. Overfladebehandlet / materials (full scale): concrete, steel, granite. Surface-treated.
Mål / mesurements: 9×9×7 m.

Haze 1995

Udkast til landskabsinstallation til Reykjavik, Island. Ikke realiseret / Draft for landscape installation at Reykjavik, Iceland. Not yet realised.

Tegninger / drawings: 1995, Ingvar Cronhammar.
Model eksisterer ikke / there exists no model.

Materiale (fuld skala): Beton, vand/dampinstallation, lasere, stål. Overfladebehandlet / materials (full scale): concrete, water/steam installation, laser beams, steel. Surface-treated.
Mål / measurements: 14×7×1,5 m (over terræn / over ground).

152

Københavns Universitet, Amager / University of Copenhagen, Amager 1996

Konkurrenceprojekt til nyt universitet på Amager. Konkurrenceprojekt udarbejdet i samarbejde med arkitekt Mads Peter Jensen, arkitektfirmaet Søren Jensen, Herning og ingeniør Ove Andersen, Midtconsult A/S, Herning / competition for a new university at Amager. Competition project elaborated in collaboration with the architect Mads Peter Jensen, architect Søren Jensen's drawing office, Herning, and engineer Ove Andersen, Midtconsult A/S, Herning.

Tegninger / drawings: 1996, arkitekt / architect Søren Jensen's tegnestue / drawing office, Herning.

Siegesmund 1996

Tegninger / drawings: 1996, Ingvar Cronhammar.
Model eksisterer ikke / there exists no model.

Værk i fuld skala / work in full scale:

Materialer: Stål, glas, træ. Overfladebehandlet / materials: steel, glass, wood. Surface-treated.
Mål / measurements: 1,68×2,52×2,52 m.
Foto / photo: 1996, Cary Markerink, Amsterdam.
Tilhører Sønderjyllands Kunstmuseum, Tønder / belongs to Southern Jutland Art Museum, Tønder.

154

Ambassadekompleks, Tiergarten, Berlin /
Embassy complex, Tiergarten, Berlin 1996

Konkurrenceprojekt til nyt ambassadekompleks. Projektet udført i samarbejde med arkitekt Mads Peter Jensen, arkitektfirmaet Søren Jensen, Herning / competition project for new embassy complex, Tiergarten, Berlin. The project executed in collaboration with Mads Peter Jensen, architect Søren Jensen's drawing office, Herning.

Tegninger / drawings: 1996, arkitekt Mads Peter Jensen, Herning.

Model / model: 1996
Modelfremstilling / model production: Tømrermester Bjørn Christensen / master joiner, Århus.
Modelfoto / model photo: 1996, Poul Ib Henriksen, Århus.

Chambre 1996

Møbelprojektet er blevet til i et samarbejde mellem arkitekt Poul Ingemann og Ingvar Cronhammar / This furniture project is the result of a collaboration between the architect Poul Ingemann and Ingvar Cronhammar.

Tegninger / drawings: 1995, arkitekt / architect Poul Ingemann og Ingvar Cronhammar.

Model / model: 1996.
Materiale: Træ, spånplade, læder / materials: wood, chip board, leather.
Mål: Linnedskab / measurements: linen cupboard: 0,3×0,15×0,10 m.
 Skrivepult/seng / desk/bed: 0,18×0,30×0,08 m.
 Skammel / stool: 0,035×0,30×0,16 m.
 Container/kiste / container/chest: 0,075×0,30×0,05 m.
Modelfremstilling og fremstilling af værk i fuld skala / Furniture and work in full scale: Snedkermester Teis Dich Abrahamsen / master carpenter, København.
Modeller tilhører Det danske Kunstindustrimuseum, København / the models belong to the Danish Museum of Decorative Art, Copenhagen.

Værk i fuld skala / work in full scale:
Materiale: Træ, glas, læder, fjernbetjent elektronisk døråbningsmekanisme, lysinstallation. Overfladebehandlet / materials: wood, glass, leather, remote-controlled electronic door-opening mechanism, light installation. Surface-treated.
Mål (fuld skala): Opstillet variabelt omfang / measurements (full scale):
 Linnedskab / linen cupboard: 3×1,5×1 m.
 Skrivepult/seng / desk/bed: 3×1,8×1,3 m.
 Skammel / stool: 0,35×3×0,7 m
 Container/kiste / container/chest: 0,73×3×0,5 m.
Overfladebehandling / surface treatment: Malermesterfirmaet Fini Halkjær og Søn, master painter, København.
Foto / photo: 1996, Jens Lindhe, København.
Linnedskab tilhører Statens Kunstfond / linen cupboard belongs to the Danish State Art Foundation.
Skrivepult/seng, skammel, container deponeret på Herning Kunstmuseum / desk/bed, stool and container deposited at Herning Art Museum.

Pavillon 1997

Tegninger / drawings: 1997, Ingvar Cronhammar.

Model / model: 1997.
Materialer: Træ, stål, lyslederinstallation. Overfladebehandlet / materials: wood, steel, fibre-light installation. Surface-treated.
Modelfremstilling / model production: Tømrermester Bjørn Christensen / master joiner, Århus.
Modelfoto / model photo: 1997, Poul Ib Henriksen, Århus.
Model tilhører Kunstmuseet Køge Skitsesamling. Gave fra Ny Carlsbergfondet / the model belongs to Køge Art Museum of Sketches. Gift from New Carlsberg Foundation.

Værk i fuld skala / work in full scale:
Materialer: Beton, stål, marmor, lyslederinstallation. Overfladebehandlet / materials: concrete, steel, marble, fibre-light installation. Surface-treated.
Mål / measurements: 5×2,5×2,5 m.
Tilhører ENV, Hjørring / belongs to ENV, Hjørring.

Parkbænk I / Park Bench I 1997

Byrumsinventar. Parkbænk I blev tegnet til de tekniske skolers afholdelse af danmarksmesterskabet for smedelærlinge 1997 / urban space equipment.
Park Bench I was designed for the national championship for smith apprentices 1997, held by the technical schools.

Tegninger / drawings: 1997, Ingvar Cronhammar og / and Herning tekniske Skole.
Model eksisterer ikke / there exists no model.

Værk i fuld skala / work in full scale:
Materiale: Stål. Overfladebehandlet / material: steel. Surface-treated.
Mål / measurements: 2×0,51×0,75 m.
Parkbænk I er fremstillet som prototype og derefter i fire eksemplarer / Park Bench I is a prototype; thus only four specimens have been produced.

Parkbænk II / Park Bench II 1997

Byrumsinventar / Urban space equipment.

Tegninger / drawings: 1997, Ingvar Cronhammar.
Model eksisterer ikke / there exists no model.

Værk i fuld skala / work in full scale:
Materiale: Stål. Overfladebehandlet / material: steel. Surface-treated.
Mål / measurements: 2,5×0,51×0,87 m.
Foto / photo: 1998, Poul Ib Henriksen, Århus.
Tilhører Ingvar Cronhammar / belongs to Ingvar Cronhammar.

Spisehus / Eating-House 1997

Spisehuset er et samarbejdsprojekt udført af arkiekt Jane Havshøj, billedhugger Anita Jørgensen, billedhugger Dan Malmkjær, arkitekt Poul Ingemann og billedhugger Ingvar Cronhammer i forbindelse med forskningsprojektet 'Laboratorium for Tid og Rum', Odense / Eating-House is a collaborative project executed by Jane Havshøj, Anita Jørgensen, Dan Malmkjær, Poul Ingemann and Ingvar Cronhammar in connection with the research project 'Time and Space Laboratory', Odense.

Tegninger / drawings: 1997, Jane Havshøj, Anita Jørgensen, Dan Malmkjær, Poul Ingemann, Ingvar Cronhammar.

Model / model: 1997.
Modelfremstilling / model production: Bygningsrenoveringen / the building renovation, the City of Odense.
Modelfoto / model photo: 1997, Torben Eskerud, København.
Model tilhører Kunstmuseet Køge Skitsesamling / the model belongs to Køge Art Museum of Sketches.

Værk i fuld skala / work in full scale:
Materialer: Træ, stål. Overfladebehandlet / materials: wood, steel. Surface-treated.
Mål / measurements: 16,2×6,2×4,1 m.

158

Shine 1997

Byruminstallation / urban space installation.

Model / model: 1997.
Materiale: Stål, granit, vandinstallation, lyslederinstallation. Overfladebehandlet / materials: steel, granite, water installation, fibre-light installation. Surface-treated.
Modelfremstilling / model production: Smedesvend Henrik Fomsgaard / smith, Herning.
Modelfoto / Model photo: 1998, Poul Ib Henriksen, Århus.
Model tilhører Ingvar Cronhammar / the model belongs to Ingvar Cronhammar.

Materiale (fuld skala): Beton, stål, granit, vandinstallation, lyslederinstallation. Overfladebehandlet / materials (full scale): concrete, steel, granite, water installation, fibre-light installation. Surface-treated.
Mål (fuld skala) / measurements (full scale): 8,57×5,57×3,5 m.

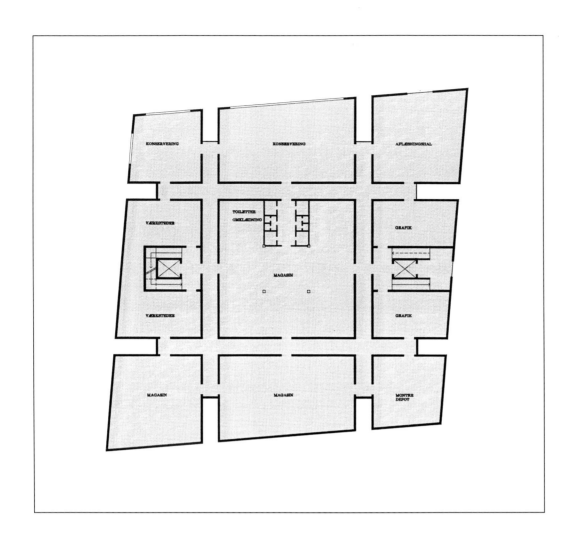

Nyt Aarhus Kunstmuseum / New Art Museum for Aarhus 1997

Konkurrenceprojekt til nyt kunstmuseum i Aarhus, udarbejdet i samarbejde med arkitekt Mads Peter Jensen, arkitektfirmaet Søren Jensen, Herning og ingeniør Ove Andersen, Midtconsult A/S, Herning / competition project for new art museum in Aarhus, executed in collaboration with Mads Peter Jensen, architect Søren Jensen's drawing office, Herning and engineer Ove Andersen, Midtconsult A/S, Herning.

Tegninger / drawings: Midtconsult A/S, Herning.
Model eksisterer ikke / there exists no model.

Ballroom 1998

Værket er udført i fuld skala til udstilling på Nordjyllands Kunstmuseum, Aalborg, sommeren 1998 / the work has been executed in full scale for the exhibition at the North Jutland Art Museum, Aalborg, summer 1998.

Tegninger / drawings: 1997, Ingvar Cronhammar, smedemester Hans Balle, master smith og / and ingeniør Peter Nielsen, engineer.

Model / model: 1997.
Materialer: Stål, glas, gummi, træ, akryl, lysinstallation. Overfladebehandlet. / materials: steel, glass, rubber, wood, acrylic, light installation. Surface-treater.
Mål / measurements: 1,26×0,84×0,42 m.
Modelfremstilling / model production: Tømrermester Bjørn Christensen / master joiner, Århus.
Modelfoto / model photo: 1997, Poul Ib Henriksen, Århus.
Model tilhører Nordjyllands Kunstmuseum / the model belongs to North Jutland Art Museum.

Værk i fuld skala / work in full scale:
Materialer: Stål, glas, gummi, træ, akryl, lyslederinstallation. Overfladebehandlet / materials: steel, glass, rubber, wood, acrylic, fibre-light installation. Surface-treated.
Mål / measurements: 12,6×8,4×4,24 m.
Foto / photo: 1998, Poul Ib Henriksen, Århus.
Deponeret på Nordjyllands Kunstmuseum / deposited at North Jutland Art Museum

FOREWORD

> In a Symbol there is concealment –
> and yet revelation.
> *Carlyle*

Ingvar Cronhammar has been making his name in the art world since the beginning of the 1970s. Based in Mid-Jutland, his art has left perceptible traces right up through the 1980s. While his works have become more and more characteristic, Ingvar Cronhammar the artist has become visible as a loner.

From the end of the 80s and up through the 90s Ingvar Cronhammar's works have been growing both in stature and visionary proportions. Confronted with these statements, we cannot help retracing our steps in art history to find a parallel megalomania and heroic force in the visionary Italian artist Piranesi, the Utopian French architects Ledoux and Boullée and the Russian constructivists. One can also draw a parallel between Cronhammar and the Danish artist J. F. Willumsen.

In the storerooms of the North Jutland Art Museum in Aalborg is a plaster model of Willumsen's "Large Relief" – a work Willumsen was engaged on in Paris during the 1890s. The two plaster casts (the other one is in the J. F. Willumsen Museum in Frederikssund) provide important clues to an understanding of the completed work, in stone, which was set up at the Royal Museum of Fine Arts in 1928, later to be taken down again and exhibited in Frederikssund.

The interpretation of "The Large Relief" also has some interesting art historical aspects. In 1957 Merete Bodelsen published her modestly equipped and yet striking art historical analysis, *Willumsen in the Paris of the Nineties*. In this she outlines the literary and philosophical background for Willumsen's large relief – to be found in someone she terms "the third man" (the allusion to the Orson Welles

film is guaranteed not unintentional). Who was he? If there was any-one who did know, they kept quiet about it – including Willumsen himself; but Merete Bodelsen mentions the name of Thomas Carlyle (1795-1881), author and historian. As a moralist and philosopher Carlyle has been cited in support of Nazism as an example of the anti-democratic concept of the "Superman". This is not the place to describe Carlyle in detail, but it is a fact that, after the Second World War, Willumsen repressed and concealed this literary source of his art. "The Large Relief" is still a fascinating work of art, also because of its mysteriousness, even for those unfamiliar with Carlyle's illustrative text. Due to the unspeakable horrors of two world wars, the holocaust and other sufferings of unimaginable proportions, the work has from an artistic and art historical point of view neither been properly understood nor seen in the right perspective. But Carlyle belongs to another age, and his importance for the history of European thought and art is undisputable.

In a hundred years' time, when the next century is drawing to a close and the wish arises to examine what happened in Europe on the threshold of the new millennium, there will no doubt be a researcher whose wide frame of reference and insight will enable him or her to look back from a distance on the art of our time. The precise point at which Ingvar Cronhammar started to produce works of this type will be described: the point at which he found it necessary to inscribe a conception of the world in a work of art whose complicated magic embraces distance and presence, and cold and warmth, and whose title frames in the imperceptible space between narcissism and self-forgetfulness, civilization and instinct, and culture and nature. A certain clarity may well emerge – an explanation – that puts the Europe of our time, with its extreme materialism and cultivation of the egoism of respectability, into perspective. Ingvar Cronhammar's art is not infrequently regarded as cold, hard and even Fascistic. We ought to know better now. When, in the Paris of the nineties, Willumsen together with Odilon Redon and Paul Gauguin began to devour literary works like Carlyle's *Palingenesia*, it was art's reaction to the emergence of a new world. When Ingvar Cronhammar sits surfing on the intercontinental net in his global village in Hammerum Herred his

164

works come to reflect the time and the surroundings that constitute our present reality. Ingvar Cronhammar shares with Willumsen the artistic urge for heroic proportions, the violent means of expression and the mysteriousness. Only few artists dare transgress the boundary between everyday life and heroism, between pathos and passion. Ingvar Cronhammar is one of them.

March 1998 *Nina Hobolth*

Cronhammar's sculptures stand in the landscape
like an ice-cold dream.
They are omens – from a forgotten or an unborn world.
An anarchistic poetry opposed to the recurrent,
cruel mask of Fascism.
Cronhammar is combatting death.

Christian Lemmerz

THE GATE – OMEN – STAGE

Cronhammar in the public space

Peter Laugesen

The Gate
Borderline Warrior
Absence of Red
Elia
Interceptor
Seventh Column
Pioneer
Field of Honour
Fontaine Rouge
Stage
Vigilant
Well of Roses
Diamond Runner
Juggernaut
Call
Attack
Arc
Mirage
Camp Fire
Stealth
Crusader
Omen

Axis
Apollo
Rock
Shelter of Eversion
Abyss
Terminal
Eye of the Shadow
Redfall
Chapel and Crematorium
Haze
Ballroom
Eating-House
University
Chambre
Siegesmund
Embassy
Art Museum
Park Bench
Park Bench
Shine
Pavilion

Ingvar Cronhammar receives his finished works
directly from God, as it were, via one of the three telephones
he has in his combined boardroom and
studio. Everyone knows that. It's been printed
in various contexts. It's neither very
important nor interesting.

 The works, on the other hand, are. Interesting, at any rate.
But are they also important, and how and why?
THE GATE means what it says. Something you can leave by
– but can also enter by. What is he actually doing?
Back to Gauguin: Where does it come from, and
where is it going? Excuse the banality, but
that's how it is. Big questions are banal.
That's how they become common property, or nobody's;
that's how they appear and how they just move away into
indifference – which is the sphere Cronhammar
presents, represents, invokes,
obscures, illuminates, generates and deletes.

 Works, I write. But is there really more
than one? The work. The process and the trace it leaves
here and there in the space and time we parade
our privatenesses in.

INDIFFERENCE. So what? Blah, blah. Swing it, professor! How does Cronhammar's work relate to sociality, sexuality, modernity, normality? Blup, gargle!

Even though there's a slight suggestion of some involvement
in a religious universe,
even though there's a trace of the moral doubt
associated with this –
the cross that may well become a swastika is present
as a constant possibility in the cubic symmetry,
clearest in the proposal for a crematorium
at Bispebjerg Hospital,
but always present in the cube, always a possibility
wherever metrical and symmetrical order is to be found,
intentional as it always is, artificial,
and therefore human –
thus even though threads can be spun
backwards
through this sphere,
Cronhammar's work is not morally discursive.
It is borne by fascination. It is fetishistic.
Cronhammar is not, for example, concerned with war
and thereby its moral conflicts:
good/evil, right/wrong, truth/falsehood,
or simply us/them,
he is fascinated by the soldier, the general, the uniform,
the hero and his decorations, the machinery, the car,
the cannon, the cap.
Cronhammar's work is aesthetic. It has no place for
moral speculations or value judgments. Or –
it turns them loose. It doesn't touch them.
Just as Cronhammar himself doesn't touch his works
until they are there.
And that's a process. Processes: photo, model,
monument.
To what?

174

WHERE IS THE PUBLIC SPACE?

You can own a work of art, but you can't own art.
At the same time it can be difficult to admit
that art exists if the works don't exist. It
is they that contain, transmit or
simply constitute art. Both an academic institution
and a commercial market have been founded on this –
museums and auction houses. Since happenings
broke out in America, since the situationists and
Fluxus, since it dawned yet again on the artists
that nothing any longer could remain
as it probably never had been,
artists have in various ways called the terms
institution and market into question. Their
works have changed character, and they have waged war
on their own academic and commercial basis.
Naturally both institution and market have adapted
themselves accordingly. With the ever-necessary
delay, which may now and again almost resemble a
head start. And the tradition remains unbroken. The story
is a different one, as it has always been. Everything is
different, but art is the same. The forms
change. It's a process.

Traditionally and historically speaking, Cronhammar is
a monumentalist. His discipline is sculpture, whose field is space
and thereby time. Because sculpture takes place in space and time and
can only be regarded in movement – the sculpture's
or the observer's – it became an important issue
in the artistic praxis and art debate of the 1960s. Because it can
encompass everything and always takes place now.

The art world of the 1960s was characterized by confrontation and
revolt. Painting and sculpture were declared dead.
Museums were called mausoleums. Art expressed
as pure action or idea became in various ways the aim.
The work as phenomenon changed character.
Pop, minimal, land and concept art are all strategies from
those days. Historically speaking, Cronhammar's work
from the 1980s and 1990s relates first and foremost to the art
of that period. Thus it is not in a classical sense profound.
It does not relate directly either to the Egyptians,
the Baroque or Neo-Classicism, even though it is possible
to make comparisons and see connections.
You can compare everything with anything whatever and
find connections. The connection is always now.
Cronhammar is a post-modern concept artist. His
real work is of a spiritual nature. Materially speaking,
he can pick and choose among sculptural elements
that traditional art history regards
as belonging to different periods – to
various stages of the development leading
to modernism, from which there seems to be
no way out, at any rate no logical
way. The resulting capers into

irrationality have of course been anticipated by Dada
and surrealism. And by futurism, whose cultivation
of speed, machine power and the coincidence of different spaces
seems to have played a part for Cronhammar.
Likewise, the political engagement and the social indignation
with its associated revolutionary tendency that
characterized the futurists, the Dadaists, the surrealists
and their successors in the 1960s
no longer have any clear place in Cronhammar's
work. He has always been extremely subjective. He
is for that matter a visionary artist in the truly
old-fashioned sense. His works are outward manifestations
of inward visions. They are put together like dreams. Perhaps
they wish to tell us something, perhaps not. Perhaps
they are just playing with the elements of consciousness,
pulling them apart and putting them together again
in ways that consciousness feels
to be arbitrary. Not totally arbitrary, but arbitrary
within the frames inserted in the art work's form by the dreamer's
will, desire, experience and skill.

Cronhammar does not make kinetic sculptures, nothing
like that, though with the chain drive on THE GATE as an
exception but no guarantee for the future. But several
of his sculptural beings or objects look
as if they had moved, or would do so if they
had a chance. As if they had arrived from somewhere else
and would sooner or later be off again. Disappear. This
applies to roughly half of Cronhammar's
more recent works. The other half are receivers or signals
of a kind: You can land here. We're already here.
There is something of an immigration from outer
space about them. Or emigration from inner space.
I deliberately refrain from writing "invasion",
because Cronhammar is not interested in war or conquest, only
– as already mentioned – in the requisites of war and conquest.
Their speech. It is no accident
that one of the objects is called "Siegesmund", the mouth
of victory. And the space-intersecting shapes are not all
that strange. They are reminiscent of cars, ships and
caravans. They are not discomforting in that way.
Only the potential interpretation may be
discomforting. The discomfort lies in the eye of the beholder. It is
always the observer who is discomforting. And Cronhammar
himself is an observer. He lets others produce
his work. He sees it for the first time when it is there. Only
he himself knows whether is resembles – and what it resembles.

*"He felt the silent secret night coming in and
watched the headlights of lumber trucks shake
down the road, far off. He watched all the
houses and the lights inside. The difference
between the outside and the inside. He imagined
all the people sitting inside. Warm. Talking.
Reading. Knitting. Smoking. Drinking coffee
and tea. He got up and walked through the field
to the road. He flagged down a big truck and
climbed aboard. 'Where to?' the driver asked. The kid just stared.
'How lonely can it get in
a hole?' he thought."*

(Sam Shepard: HAWK MOON)

And ELIA calls from the control tower of the world soul.
She calls her whirring youngster, her puppy, her
child. She calls PIONEER:

Down to the Earth's bosom deep below
Far from where Light can reach us!
Our stresses and sharp pains of woe
Joyful departure teach us.
Within a narrow boat we come
And hasten to the heavenly home.

All hail, then, to eternal Night,
All hail, eternal sleeping,
Warmed have we been by daily light,
Withered by grief's long weeping.
Strange lands no longer joys arouse,
We want to reach our Father's House.

In this world's life what shall we do
With love and faith devoted?
What should we care about the new?
The old is no more noted.
Oh! lonely stands he, deeply sore,
Whose love reveres the days of yore.

The days of yore when, human sense,
High flaming, brightly burning,
The Father's hand and countenance
Mankind was still discerning.
Many of higher senses ripe
Resembled still their prototype.

The days of yore when ancient stem
Bore many youthful flowers,
And children craved the heavenly home
Beyond life's anguished hours.
And e'en when life and pleasure spake
Love caused full many a heart to break.

The days of yore, when God revealed
Himself, young, ardent, glowing;
To early death his life he sealed,
Deep love and courage showing.
Sparing himself no painful smart,
He grew still dearer to our heart.

In longing grief we see that time
In Night's dark mantle hidden;
Our burning thirst in earthly clime
Ever to quench forbidden.
We must repair to heavenly place
If we would see those sacred days.

What then doth hinder our return?
The loved ones long have slumbered,
Their grave enfolds our life's concern,
With anxious grief we're cumbered.
We have no more to seek down here.
The heart wants nought, the world is bare.

Eternal and from hidden spring
A sweet shower through us streameth;
An echo of our grief did ring
From distance far, meseemeth;
The loved ones have the same desire,
And with their longing us inspire.

O downward then to Bride so sweet!
To Jesus, the beloved!
Courage! for evening shadows greet
Lovers by sorrow proved.
A dream doth break our bonds apart,
And sinks us on the Father's heart.

The poem, *"Sensucht nach dem Tode"* (Yearning for Death) from
HYMNEN AN DIE NACHT (Hymns to the Night; 1880) is by the
German romantic poet Novalis in an English version (London, 1948)
by Mabel Cotterell. And PIONEER answers. She comes. She comes
in and down towards Herning. She comes in over Gothland,
where Asger Jorn is buried. She comes in over
OMEN.

The omen shoots up from Visby. Seventeen meters up
in steel, glass and concrete. A Jacob's ladder like the one
William Blake put up towards the moon: I want, I want.
And in the sea beneath her lies THE GATE.
The black ghost ship of steel, mahogany, felt,
light and water speaks to her from its whale's skull.
Further, it says. Further. Down onto the stage, down onto the
Stage. It is not precisely in Herning, to be sure. It's
in Odense. It is wood, rubber, steel, oil
and halogen. Did you say oil, says PIONEER. Have you
read Gaston Bachelard? THE GATE rattles its
chain. Then listen to this, says PIONEER.

"If we study the works of Edgar Allan Poe we find
a good example of the dialectics so necessary for
the active life of language, as Claude
Louis Estève sees it: 'If it is necessary
to disobjectivize logic and science as much as at all possible,
it is no less essential to counterbalance this
by disobjectivizing the vocabulary and syntax.
For want of such a disobjectivization of the objects,
for want of a deformation of the forms
that gives us access to seeing the material beneath the object,
the world falls apart in disparate things, in immovable and
inactive fragments, in objects that are alien to us. The soul
suffers from a lack of access to a concrete imaginative possibility.
The water grouping the pictures assists the imagination in its

endeavour to disobjectivze and assimilate.
It also contributes a kind of syntax, a continuous
chain of pictures, a soft movement of pictures
which remove the anchorage from the reveries that
become attached to the objects. In that way
water as an element in Edgar Allan Poe's metapoetry sets an
unique universe in movement. It symbolizes
a Heraclitism that is as slow, soft and silent
as oil. The water feels there a kind of loss of
velocity, which is a loss of life; it becomes a kind of
plastic mediator between life and death. When you
read Poe you gain a deeper understanding of the strange life in
dead waters, and language learns the most terrible
syntax, the syntax of things that die, of dying life.'"

Good grief! says ELIA. That's from "L'EAU
et les REVES". I'll be damned if Cronhammar's ever
read that. He's never even read Poe. He phoned
me last week because he'd been
sitting zapping around on the floor in front of the telly
and stumbled across a quotation of his – Poe's, that is
– in the front credits of a film he couldn't be bothered to see
anyway. He asked me if I knew where it came from. I didn't.

Yes, says PIONEER. Now I'm landing on the square, in front of
the school, in the chapel and at the embassy.
Here classical becomes romantic. It's always
new and has never been here before. It's the soul
getting dressed. It takes place in museums. It's coming
to meet me. I don't know what it is. It's chaotic.
The order is hard-won. The mask doesn't fit.
It's a different school. It's a different square. It's
a different museum. It's a different hospital and
a different death. It's a different embassy. It's...
it's... it's THE PUBLIC SPACE. Sponsor, please.

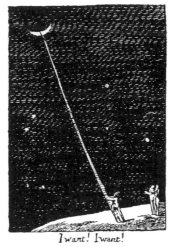

I want! I want!

WEIGHTY AMONG LOVABLE SWANS

Poul Ingemann

When the objects are standing still, the leather, screws, bolts and splinters of bone are clearly visible – there's nothing to be done about that. But you can apply so much current that they accelerate into other time dimensions, causing even the most stunted objects to look like the finest mother-of-pearl. The difficulty consists in tuning your instruments so finely that, like wheels in motion, they move now forwards, now backwards, and the same material seems to have two different modes of appearance: partly the sharp outline of the carriage against the landscape and partly the ghost-like disappearance of the wheels into the unknown. If something moves really fast, we know of course from films how skin and flesh may seem to be on the point of sliding off. Just a slight increase in velocity and you are left with a skeleton. No wonder Cronhammar is so meticulous when adjusting the engines in his machines.

Machines and machines. What he is really presenting us with is unnaturally high-speed agricultural implements. And now we are at the heart of the matter, for when people call him an engineer, it isn't true. He's a farmer. Or, what is the most strange, he *is* in fact man's development – he seems to possess built-in stages of development. Washed up on the east coast of Jutland more or less like Cro-Magnon, he gropes around, sniffs at things, gets to his feet and starts collecting objects, which are then erected as symbols and developed into the language with which he investigates the world. In other words, he experiences life first as a gatherer, then as a hunter and finally as a settler.

To be a farmer nowadays requires more than knowing how to milk

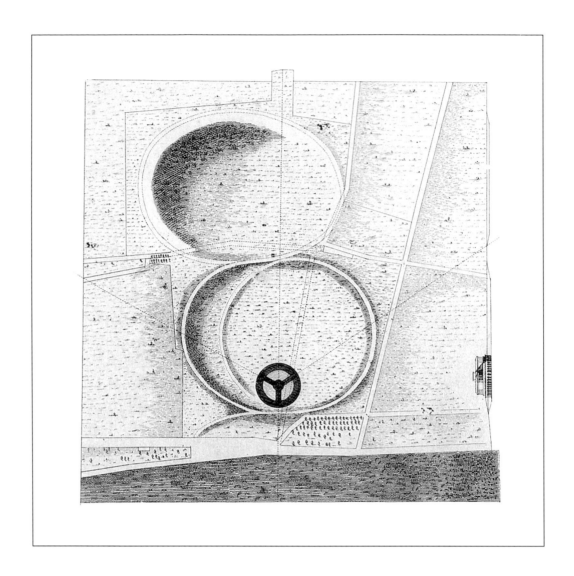

cows and drive a tractor. So Cronhammar has passed a number of examinations, and now – a fully fledged agricultural engineer – he sits projecting his implements, gates and other domestic utensils for the farm, as well as equipment for the long journey. Not that Cronhammar is in that sense a child of nature, but much of what he has accumulated in the course of time in the form of narrative comes from the field and its animals. He knows that the mighty pendulum is swinging and keeping order, that the farmer sows and the farmer defecates – that things hang together. It is the great cycle – that we were and are – that permeates his activity here in farming country, where the pulse of the earth beats, where flesh decays, the soil is turned over and the furrows fold unendingly around the darkness.

Man makes tools and builds houses in order to survive – as simple as that. Cronhammar does that too. But he knows that other tools are now needed, that houses have to do more than just protect us from the wind and the weather. So he projects the outlines of the tools and houses of the mind. We can withstand the forces of nature, but what we cannot see but only discern by instinct poses quite a different threat. He often points at his nose to remind us that the animal dwells within us.

It is a long time since our ancestors drew the outline of the inexplicable with a stick in the dust. Right now Cronhammar is making a desperate effort to do the same thing in the same dust. He cannot do otherwise; he has no wish to draw in the normal sense but feels compelled to utilize the invisible space of the computer. Instead of sitting with charcoal and chalk he goes straight for the contours and precise measurements of machine designing, where things are kept at arm's length and described in the same cool, calm and collected manner as when we dial 999. The fact that he scratches in the dust with a stick without modelling the surface has something to do with reflection and light. He has no wish to bathe the object in holy light; what is interesting is the outline out there in the dark. Where Cronhammar reminds us most ruthlessly about our loneliness, the implements have a life of their own as reflections in a mirror, with blood vessels and a beating pulse that is quite unconcerned about the nourishing light of the sun or the freshness of the winds.

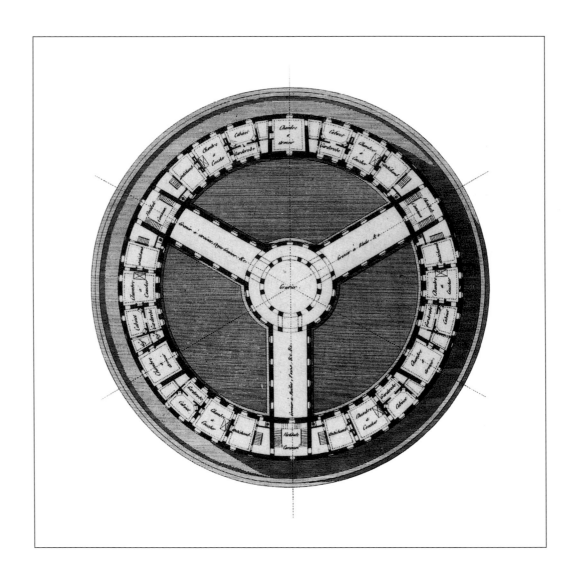

194

All the implements cannot of course be identical. They are created in order to cope with various tasks and must look accordingly. It is interesting to note how his early sign language is transformed via a technological development into a different reality. Or perhaps more precisely, accelerates out of our reality and into another dimension where skin, hair and guts are gradually loosened and slide off in order finally to reveal themselves as pure construction.

Assuming, then, that Cronhammar bears within him a compressed edition of man's entire development, it is not surprising that sometimes short circuits develop, and with the strangest consequences. Just as foreign bodies can float around on the surface of the eye, in Cronhammar's works remnants of bone and skin can hook themselves on where least expected. When things are compressed the distance between the separate elements is necessarily microscopic. Now and again something even seeps over into something else, and suddenly Cronhammar stands gazing over mountain valleys full to the brim with romance, longing and anguish. *Sprachlos und kalt, im Winde Klirren die Fahnen*[1], and down there the pane of ice rests on the big dome of the lake, where sparkling prisms shiver and portend the coming of night. Before we have looked around he has been torn away by the stream's mighty fall between firs and flimsy broken tree-trunks down into shadowy valleys.

Among lovable swans he sits beside the lake listening to the sonorous bells of night in the distance, while the demons of darkness are kept in the fold, the gate is closed and those that have jumped over it are enticed back in. It is morning. It is here, between lake and farmland, that he conjures up his implements, which to a sound as fragile as butterfly-wings are led through the haze into the day.

Whereas, previously, remains of whales and other biological material could be seen drifting around on tools as black as a grand piano, some of his constructions have now become supplied with current; and one might well ask whether that is necessary. They could simply stand in silence with the cold wind of space blowing through them

1. Mute and cold, in the wind weather-vanes clatter. From Rilke's *Hälfte des Lebens* (The Middle of Life).

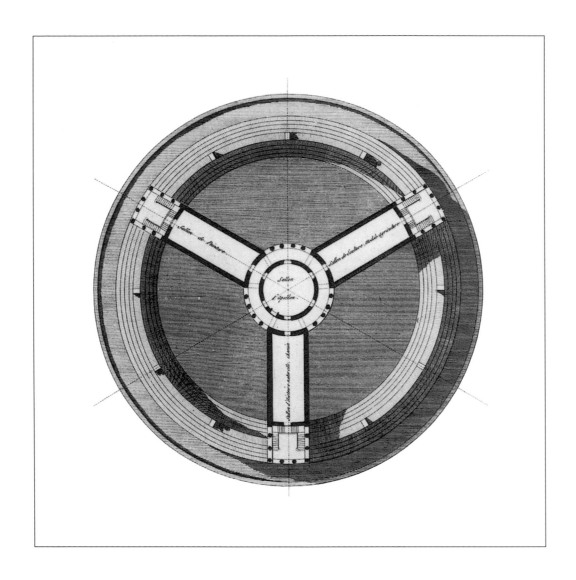

196

without becoming dependent on us mortals – tethered to us with umbilical cords. It seems paradoxical that on the one hand he enjoys lying under the cooling shade of the cypresses and, on the other, applies so much atomic power. Perhaps this is because he always transfers some of his old and familiar stuff into new creations, just as the first cars resembled horse-drawn carriages.

Surely Cronhammar is striving for total silence undisturbed by pumps, laser beams or hydraulic pumps; where walls stand mute and cold and only weather-vanes clatter in the wind; where, on stone floors, the light of the setting sun sadly colours the snow to rest? Or does he still wish to furnish his implements with energy from without? It has again to do with adjustment, with tethering his implements to the extent that they are braked down from a high speed to a solid standstill – to architecture.

The first trace of anything resembling architecture is to be found in *"Slangens Hjerte"* (The Snake's Heart) from 1986. Here he has erected something approaching a building. In principle two rectangular columns, the heart suspended between them from a horizontal lintel. Architecture has now acquired its independent life – somewhere where action may take place. A couple of years previously he introduced geometry into his constructions by placing two pine trunks crosswise on top of one another, thus discovering that it is possible to single out an exact point and precisely define the space around us. Thereafter, in 1987, he builds *"Øjets Svælg"* (The Gulf of the Eye) and *"Skrig i Vilden Nat"* (Scream in the Wild Night), which are both influenced by basic geometrical forms, the cross and two upright semicircles respectively. Common to these two works is their increasing spatial construction, though still with a more or less organic, biological content. If a neighbouring farmer were to have peeped over the fence at Cronhammar's fields he would not have been surprised to see what he was struggling with. "Scream in the Wild Night" is the last in a special series of names he has applied to his works. It still had to do with agriculture, hunting and ethics, whereas with the epoch-making construction "The Gate" from 1988 he started giving his implements names directly related to their use.

Whereas his works prior to "The Gate" were more clearly sym-

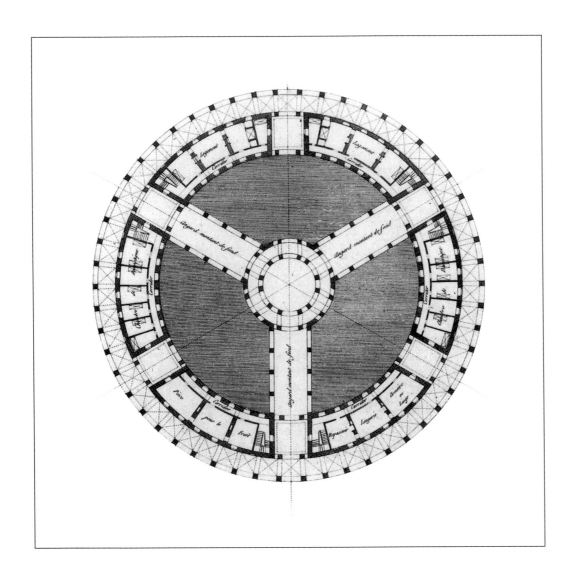

198

bolic and made as a rule of available animal parts, tree trunks and garden furniture, with this vehicle he at once becomes technologically oriented. His works become bigger and are with few exceptions called by foreign names; they no longer communicate with the next-door neighbour but with something beyond. He has now more or less replaced the horse-drawn carriage with something more streamlined, and he commences work according to something almost approaching a plan. There is now a greater variety of machines, so that he is able to reach the outer limit of his possessions.

Whenever we have been witness to new implements from farmer Cronhammar's smithy he has always excused himself by saying that they have been sent as messages. That won't do any more – he knows quite well what he is doing. But it is typical of mid-Jutland to stay silent in that way, while he slowly but surely sets up his terminals all over the country. And I'll be damned if one can even avoid him in Copenhagen. Take, for example, out there at the Royal Danish School of Educational Studies, where without any warning he ploughs a gigantic bore's head up through their lovely peaceful park. They can count themselves lucky that he doesn't aim as well as he ploughs. And he calls it the "Juggernaut", as if that helps.

The idea that he should be remote-controlled from outer space is quite a good explanation to resort to of what one might call his rather unorthodox agricultural implements. For it is a somewhat comforting thought that the art he presents us with is neither strained nor calculated but associated with the great inexplicable mysteries – like an ultimate fragile vessel for the sacred, as the Danish poet and Rilke expert Thorkild Bjørnvig puts it. "Give us customs, we lack customs," says Rilke. "Everything of significance has been talked away." When Cronhammar approaches the limits he has, like Rilke, to trust in *der Umschlag*, or sudden reversal – that fundamental experience that tells us that light always breaks through when darkness has reached its deepest point. Hölderlin has expressed something similar: "Where danger lies, rescue too is imminent."

Cronhammar still reads *Heart of Darkness* and goes hunting with deranged whaling captains. There is a lot to be gained from books, and there are many ways of reading them. In the last resort the acqui-

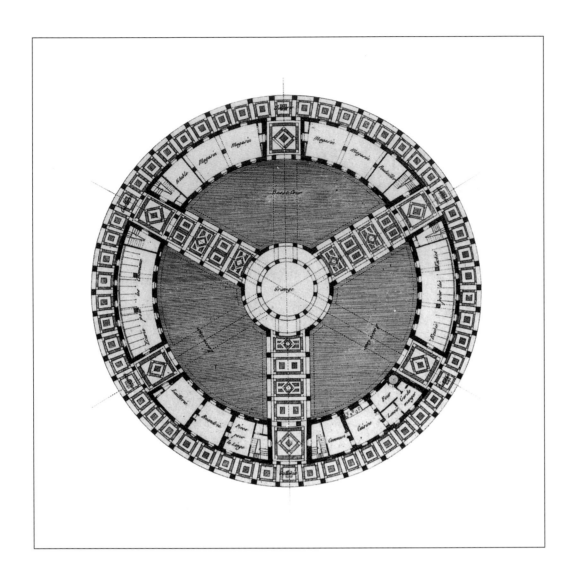

sition of learning or wisdom depends on how well the material sinks in, just as Valéry says that seeing is to forget the name of what you are observing. I know that Cronhammar is careful with knowledge – theoretical knowledge about this and that – and he finds it important to maintain direct connection with the familiar, to the deeper-lying pockets of memory, and to have a spontaneous feeling for life's simplicity. With the attentiveness to the great fundamental feelings which Cronhammar tries to maintain intact, it may seem pretty high-flown in the present context for him to stand gazing over the vast mountain landscapes. But one thing is certain: it is he who comes off best.

There is something engineer-like and unsentimental about the way he works, while at the same time he is interested in beautiful formulas and magic series of numbers. In his early works he found the formulas in the works; now the works find their form from the formulas. One might say that Cronhammar has gradually developed a method and a language that fastens things to a single big geometrical network embracing everything from implements and equipment to buildings.

If you examine Cronhammar's bookshelves, not much of it is easily accessible. Apart from Conrad, Melville and Hemmingway there are books about dissection, about eccentric garden-owners, and many books on architecture: Speer, Ledoux, Boullée, Plecnik, Loos, Scolari and Rossi. We have here a sculptor who will not accept the artist's being reduced to entertainer, beautifier or rectifier, but who gradually enfolds space around him. In a world where gable wall-painting and frivolous architecture are on offer everywhere like glossy magazines, Cronhammar strives for the necessary: to cultivate the landscape to the fall of the stream down into shadowy valleys.

UDVALGT BIBLIOGRAFI

Stjernebryggerne, 1983, Holstebro Kunstmuseums forlag, tekst af Henrik Have, katalog.

Levende Billeder, nr. 12, 1984, tekst af Anders Lange, månedsmagasin.

Hrymfaxe, nr. 2 og 3, 1985, kunsttidskrift.

De Bedste, North Information nr. 136, 1986, tekst af Claus Hagedorn Olsen og Peter Laugesen, kunsttidskrift.

Daily Air Force, North Information nr. 141-42, 1986, tekst af Mogens Nykjær, kunsttidskrift.

Siksi, Nordic Art Rewiew, nr. 2, 1987, tekst af Lennart Gottlieb, kunsttidskrift.

Hrymfaxe, nr. 2, 1988, tekst af Mogens Skjøth, kunsttidskrift.

Undr, Nyt Nordisk Forum, nr. 53, 1988, tekst af Peter Laugesen, forlaget Klim.

Cronhammar, 1988, Århus Kunstmuseums forlag, tekst af Mogens Nykjær, Peter Laugesen og Lennart Gottlieb, katalog.

Kunst & Kommunikation, nr. 2, 1988, Herning Kunstmuseums forlag, kunsttidskrift.

Gars du Nord, 1988, Maison du Danemark, Paris, tekst af Peter Seeberg, Peter Laugesen og Stig Krabbe Barfoed, katalog.

F 15 Kontakt, Nordisk Kunst Information, nr.3, 1988.

Hrymfaxe, nr. 2, 1989, tekst af Lisbeth Tholstrup, kunsttidskrift.

Kunst & Kommunikation, nr. 2, 1989, Herning Kunstmuseums forlag, kunsttidskrift.

The Gate, North Information nr. 164, 1989, tekst af Per Højholt, H.P. Jensen og C. F. Garde, kunsttidskrift.

Ser jeg i et Spejl af Tjære, North Information nr. 172-73, 1989, tekst af Peter Michael Hornung, Jens Henrik Sandberg og Jørn Otto Hansen, kunsttidskrift.

F 15 Kontakt, Nordisk Kunst Information, nr. 3, 1989.

Cras, nr. LV, 1989, Silkeborg Kunstmuseums forlag, tekst af Peter Laugesen, kunsttidskrift.

Revir, 1990, Kunsthallen Brandts Klædefabriks forlag m.fl., tekst af Carsten Thau, katalog.

Sorte syner, Berlinske Tidende, juni 1990, tekst af Henrik Wivel, avisartikel.

Skala, nr. 23, 1990, Henning Larsens Tegnestue, København, tekst af Lars Morell, tidskrift for arkitektur og kunst.

Elia, 1991, Herning Kunstmuseums Forlag, tekst af Jens Henrik Sandberg m. fl., dokumentationsavis vedrørende skulpturprojektet Elia.

Levende Billeder, nr. 5, 1991, tekst af Anders Lange, månedsmagasin.

Heart of Darkness, 1991, Århus Kunstbygning m.fl., tekst af Julie Harboe, katalog.

Dansk Nutidskunst, nr. 16, 1992, forlaget Palle Fogtdal, tekst af Peter Laugesen, kunstbog.

Power, Berlinske Weekendavis, februar 1992, tekst Poul Erik Tøjner, avisartikel.

Undr, Charlottenborg, 1992, tekst af Peter S. Meyer, katalog.

Skala, nr. 26, 1992, Henning Larsens Tegnestue, København, tekst af Lars Morell, tidskrift for arkitektur og kunst.

Cronhammars kraftværker, Jyllandsposten, 5. januar 1993, tekst af Jørgen Hansen, avisartikel.

North Debat, nr. 24, 1992, tekst af Palle Juul Holm, kunsttidskrift.

Agenda, nr. 25, januar 1993, bladgruppen Ajour, Århus, tekst af Mai Rasmussen, månedsmagasin.

Inferno, Statens Museum for Kunst, februar 1993, tekst af Lars Morell, katalog.

Arkitekten, nr. 2, 1993, fagtidskrift.

Fire byrum, 1993, Arkitektens forlag, særtidskrift.

Baltic Sculpture Exhibition, 1993, tekst af Jens Henrik Sandberg, Gotlands Konstmuseum, Visby, Sverige, katalog.

Ny Dansk Skulptur, 1993, tekst af Michael Hubl, Kunsthallen Brandts Klædefabrik, katalog.

Billedkunst, nr. 2, 1993, Silkeborg Kunstmuseums forlag, tekst af Lars Morell, kunsttidskrift.

Telefon til universet, Dagbladet Politiken, 4. september 1993, tekst af Peter Michael Hornung, avisartikel.

Trylleskab på Kgs. Nytorv, Dagbladet Politiken, 6. november 1993, tekst af Carsten Thau, avisartikel.

Pas de deux for menneske og maskine, Standart, nr. 5. 1993, tekst af Lars Morell, litteraturmagasin.

Arkitekten, nr. 2, 1994, fagtidskrift.

Arkitekten, nr. 3, 1994, fagtidskriftt.

Tegl, nr. 1, 1994, tekst af Lars Morell, fagblad.

Decembristerne, 1994, tekst af Peter Laugesen, katalog.

A'jour, nr. 1, 1994, tekst af Peter B., månedsmagasin Odense.

Kawaguchi Public Art, 1994, katalog, Japan.

Carlsbergfondets årsskrift, 1994, tekst af Lars Morell.

Cronhammar Samlingen, 1995, Herning Kunstmuseums forlag, tekst af Lars Morell og Torben Thuesen, katalog.

10 år med Årets Kunstner, 1995, Morgenavisen Jyllands-Posten, tekst af H.P. Jensen, katalog.

BMW bladet, nr. 1, 1995, tekst af Morten Bøcker, fagblad.

Cronhammar Modeller, 1995, Kunstmuseet Køge Skitsesamling m. fl., tekst af Lars Morell og Christina Wilson, katalog.

»Smugpremiere på Helvede«, Dagbladet Politiken, 7. juli 1995, tekst af Peter Michael Hornung, avisartikel.

Arkitekten, nr. 11, 1995, fagtidskrift.

»Mesterværker« – moderne kunst fra Herning Kunstmuseum, 1995, Gl. Holtegaard's forlag, tekst af Lars Morell, katalog.

Dansk Billedkunst, 1995, Politikens forlag, tekst af Peter Michael Hornung.

»I anden position«, Udvalgte skriverier 1980-1995, 1995, tekst af Lisbeth Tolstrup, forlaget BOGTO.

Danske Kunstnersammenslutninger, 1996, Gyldendals forlag, tekst af Marianne Barbusse, kunstbog.

Aarhus Kunstmuseum. Katalog over udstillinger/nyerhvervelser 1985-1995, 1996, Aarhus Kunstmuseums forlag, tekst Jens Erik Sørensen og Erik Nørager Pedersen, katalog.

»Art Meets«, 1996, Charlottenborg Udstillingsbygning, tekst af Frederik Wagemans, katalog.

Art Meets Science and Spirituality in a Changing Economy – From Competition to Compassion, 1996, Academy Editions, redaktion Louwrien Wijers, engelsk kunstbog.

»Chambre«, (Ingemann og Cronhammar) 1996, Arken, Museum for Moderne Kunst, tekst af Carsten Thau, Anders Kold og Folke Kjems, katalog.

Ny Dansk Kunsthistorie, bind 10, 1996, Forlaget Søren Fogtdal, tekst af Peter Michael Hornung.

Politikens bog om Danskerne og Verden – Hvem Hvad Hvornår i 50 år, 1996, Politikens forlag.

Art – Das Kunstmagazin, nr. 8, 1996, tekst Angelika Kindermann, tysk kunst-tidskrift.

Poesi 96, 1996, tekst af Peter Laugesen, forlaget INK INC.

»Metamorfosen«, 1996, Herning Kunstmuseum, tekst af Marianne Krogh Jensen, katalog.

Dansk Skulptur i 125 år, 1996, Gyldendals forlag, tekst af Mikkel Bogh, kunstbog.

»Byens Pladser«, 1996, Borgens forlag, tekst af Carsten Thau, fagbog.

»LfToR«, 1997, Kunsthallen Brandts Klædefabrik, katalog.

»Tidevand«, kunst fra danske sammenslutninger, 1997, Charlottenborgs Udstill-ningsbygnings forlag, katalog.

1847-1997 – »Historien i Glimt«, 1997, Århus Kunstbygnings forlag, katalog.

»Højt Skum«, De Danske Kunstmuseer og Carlsberg, 1997, Ny Carlsbergfondet, Jubilæumsbog.

»Kunsten i Virkeligheden«, 1997, Midtjydsk Skole- & Kulturfond, tekst af Olaf Lind.

»Noget at undre sig over«, 1998, Dagbladet Politiken, tekst af Peter Michael Hor-nung, avisartikel.

BIOGRAFI

Ingvar Cronhammar, billedhugger; født 17/12 1947 i Hässleholm, Sverige; søn af radioforhandler Knut Cronhammar og hustru modist Rut Cronhammar født Ring; Siden 1967 gift m. Inger Cronhammar med hvem han har børnene Dorthe, Janus og Maya.

Uddannet på Århus Kunstakademi 1968-71.
Debut som billedhugger 1969 på Århus Kunstbygning.

Afdelingsleder på Billedhuggerskolen, Det Fynske Kunstakademi 1990-1995; projektleder på forskningsprojektet »Laboratorium for Tid og Rum« i samarbejde med Kunsthallen Brandts Klædefabrik og Det Fynske Kunstakademi 1995-1997. Har igennem de seneste 10 år haft et tæt samarbejde med arkitekt Poul Ingemann, København.

Medlem af Kunstnersamfundet; Akademirådets og Kunstnersamfundets Jury fra 1993; Akademirådets Udvalg for Kunst i det Offentlige Rum fra 1995; kunstnersammenslutningen Decembristerne fra 1994.

Repræsentation i offentlige samlinger: Bornholms Kunstmuseum; Det Danske Kunstindustrimuseum, København; Fyns Kunstmuseum, Odense; Herning Kunstmuseum; Hjørring Kunstmuseum; Horsens Kunstmuseum Lunden; Kunstmuseet Trapholt, Kolding; Kunstmuseet Køge Skitsesamling; Kastrupgårdsamlingen; Nordjyllands Kunstmuseum, Ålborg; Randers Kunstmuseum; Statens Museum for Kunst, København; Sønderjyllands Kunstmuseum, Tønder; Vejle Kunstmuseum; Århus Kunstmuseum; Statens Kunstfond; Ny Carlsbergfondet; Århus Kommune; Simrishamns Kommun, Sverige.

Skulpturer i offentlige byrum: »Juggernaut«, Danmarks Lærerhøjskole, Emdrup, 1991; »Eye of the Shadow«, Struer Gymnasium, 1992; »Call«, Herning Tekniske Skole, 1993; »Diamond Runner«, Kunstmuseet Trapholt, Kolding, 1993; »Camp Fire«, Odense Tekniske Skole, 1993; »Omen«, Visby, Sverige, 1993; »Mirage« (sammen med arkitekt Poul Ingemann, København), Banegårdsplads, Herning, 1993 (opstillet 1997); »Pavillon«, ENV, Hjørring Elforsynings Administrationsbygning, 1997; »Abyss«, Handels- og ingeniørhøjskolen, Birk ved Herning (under opførelse – beregnet færdig juli 1998).

Præmiering i forbindelse med arkitektkonkurrencer: 1. præmie i idékonkurrence om Vesterbro Torv, Århus (sammen med arkitekterne Jørgen Kreiner-Møller og Erik Nobel, København), 1992; indkøb i idékonkurrence om Billund Bymidte

(sammen med arkitekt Erik Nobel, København), 1993; 3. præmie i international arkitektkonkurrence om nyt kapel og krematorium til Bispebjerg Kirkegård, København (sammen med arkitekt Mads Peter Jensen og ingeniør Ove Andersen, Herning), 1995.

Tildelt Statens Kunstfonds arbejdslegat 1986, 1987, 1988, 1993, 1994, 1995; Statens Kunstfonds 3. årig arbejdslegat 1989-91; Præmie fra Statens Kunstfond 1988; Produktionsstøtte fra Statens Kunstfond 1987, 1994 og 1997; Rejselegat fra Statens Kunstfond 1992 og 1995; Årets kunstner, Jyllandspostens Rejselegat, 1992; Carl Nielsen og Anne Marie Carl Nielsens Legats Ærespris, 1996; Ole Haslunds Kunstnerfonds Legat, 1996; tilkendt Eckersberg Medaillen, 1993; tilkendt Statens Kunstfonds livsvarige ydelse, 1995.

Bor i Lundhuse ved Herning.

BIOGRAPHY

Ingvar Cronhammar, sculptor; born 17 December 1947 in Hässleholm, Sweden; son of the radio dealer Knut Cronhammar and the milliner Rut Cronhammar née Ring. Since 1967 married to Inger Cronhammar with whom he has three children, Dorthe, Janus and Maya.

Educated at Århus Academy of Art 1968-71.
Debut as sculptor 1969 at Århus Kunstbygning.

Departmental leader at the School of Sculpture, Funen Academy of Art 1990-1997. Has worked during the last ten years in close collaboration with the architect Poul Ingemann, Copenhagen.

Member of Kunstnersamfundet (Society of Artists); on the Academy Council's and Kunstnersamfundet's jury from 1993; member of the Academy Council's art committee from 1995; member of the Decembrists' art association from 1994.

Represented in the following public collections:
Bornholm Art Museum; the Museum of Decorative Art, Copenhagen; the Art Museum of Funen, Odense; Herning Art Museum; Hjørring Art Museum; Horsens Art Museum; Art Museum Trapholt, Kolding; Køge Drawing Collection; Kastrupgård Collection; the North Jutland Art Museum, Ålborg; Randers Art Museum; the Royal Museum of Fine Arts, Copenhagen; the South Jutland Art Museum, Tønder; Vejle Art Museum; Århus Art Museum; the Danish State Art Foundation; New Carlsberg Foundation; Århus Municipality; Simrishamn Municipality, Sweden.

Sculptures in public open spaces: "Juggernaut", the Royal Danish School of Educational Studies, Emdrup, 1991; "Eye of the Shadow", Struer Gymnasium, 1992; "Call", Herning Technical School, 1993; "Diamond Runner", Art Museum Trapholt, Kolding, 1993; "Camp Fire", Odense Technical School, 1993; "Omen", Visby, Sweden, 1993; "Mirage" (together with the architect Poul Ingemann, Copenhagen), Banegårdsplads, Herning, 1993 (erected 1997);"Pavilion", ENV, Hjørring Electricity Company Offices, 1997.

Prizes in connection with architectural competitions: 1st Prize in competition for Vesterbro Square, Århus (together with the architects Jørgen Kreiner-Møller and Erik Nobel, Copenhagen), 1992; purchase in competition for Billund Centre (together with the architect Erik Nobel, Copenhagen), 1993; 3rd Prize in international architectural competition for a new chapel and crematorium for Bispebjerg

Cemetery, Copenhagen (together with the architects Mads Peter Jensen and the engineer Ove Andersen, Herning) 1995.

Awarded Danish State Art Foundation grants in 1986, 1987, 1988, 1993, 1994, 1995, as well as a 3-year grant 1989-91, a prize in 1988, production support in 1987, 1994 and 1997 and travel grants in 1992 and 1995; Jyllandsposten's travel grant: Artist of the Year, 1992: Carl Nielsen and Anne Marie Carl Nielsen Legats prize, 1996; Ole Haslunds Kunstnerfonds grant, 1996; awarded the Eckersberg Medal, 1993; awarded the Danish State Art Foundation's lifelong annuity, 1995.

Resides in Lundhuse, Herning.